U0061044

瑜伽
初學到高手

韓俊 編著

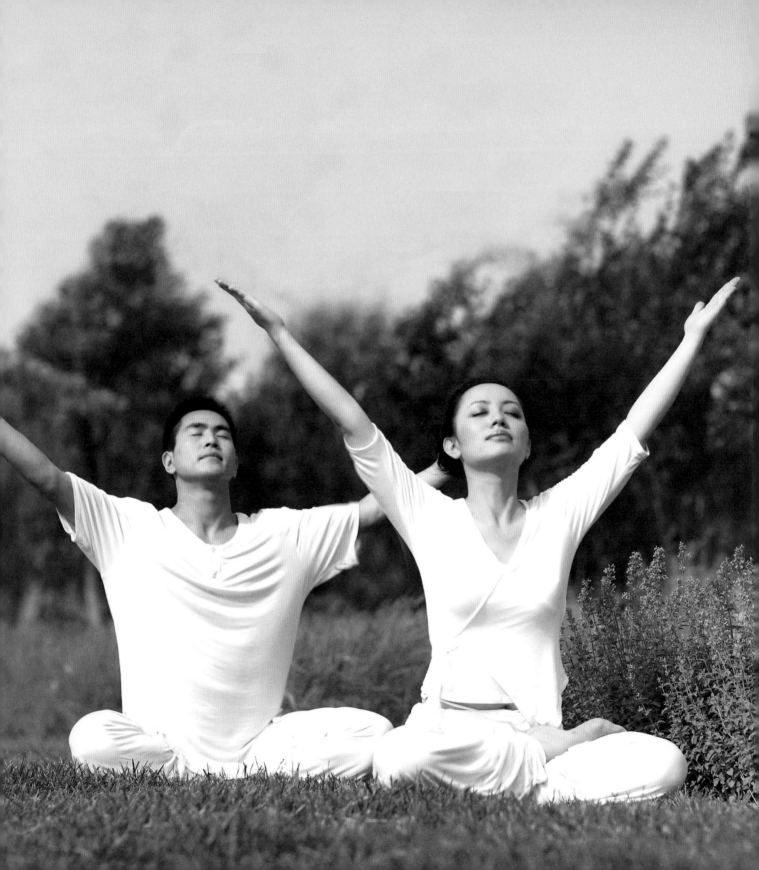

源自印度的瑜伽，

讓我們在姿勢的流轉間收穫健康，

培養氣質，贏得美麗，

同時舒緩負面情緒，言行舉止更為端莊。

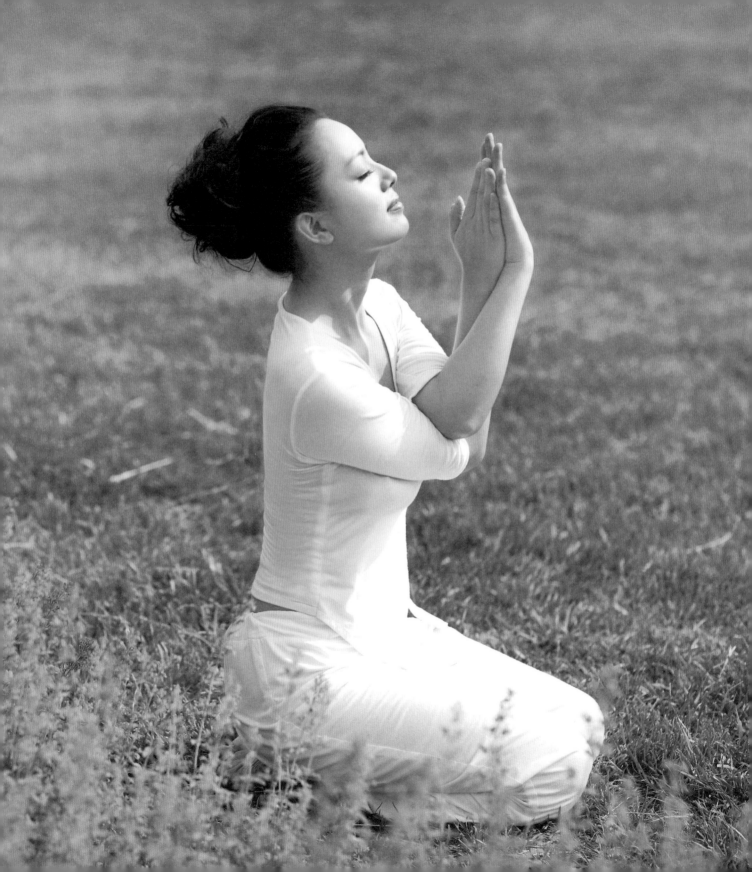

自 序

　　總有朋友致電問起：韓老師，你那本在當當上霸榜七年的《瑜伽：初學到高手》哪裏去了？笑答，李杜詩篇萬口傳，詩家都覺得至今已然不新鮮了。首頁一佔七年多，二十多印，大家縱是不相厭，也總許芳林舊葉換新顏吧。說這話真不是矯情，因為關於這本書的再版我確是拒絕了很多次的。如同我拒絕很多書再版的理由一樣，總覺得我出的每一本書都應該給讀者朋友們一個新的話題，一次新的彙報。

　　然後要表達的就是感動並且感恩了，雖然一拒再拒，這些年也只拒掉兩本再版。這本《瑜伽：初學到高手》是我第六本再版作品了。

　　真的是感恩啊！

　　對於出版者來說，在當下市場、成本、競爭、渠道認可等層層考量下，決定一本書是否再版，不但需要足夠的眼光、膽識和風險意識，還需要背負更大的壓力。

　　對於讀者來說，光陰的流逝，足以帶來忘卻或者改變，更別提有那麼多新的風景等着採擷。將一本舊作從故紙中喚醒，不但需要鑒賞力、愛與情懷，還需要一次重複的購買。

　　這些，也是我拒絕再版的理由呀。

　　可即便這樣，這本書也在讀者的召喚和編輯的力爭下再版了。我真的淚目，因為對於一個作者來說，這是比得獎更讓人興奮的嘉勉。

　　所以，我親愛的讀者們，我「相愛相殺」的編輯們，給我機會的江蘇鳳凰科學技術出版社，以及所有為這本書努力着的朋友們，請接受我深深而又卑微的頂拜，接受我恭誠的謝意與敬意。唯願以更多的服務回報大家的信任與關愛。

　　NAMASTE（合十禮）。

<div align="right">

韓 俊

2018 年 7 月 28 日

</div>

目 錄·

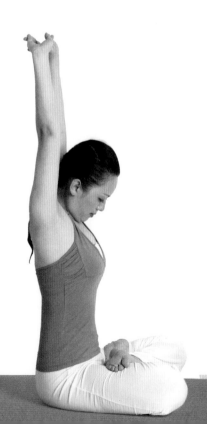

PART 3
入門課程

適合初學者的10個簡易姿勢 / 53

PART 4
初級課程

體驗瑜伽的驚喜 / 69

PART 5
中級課程
解放身體，收穫健康 / 101

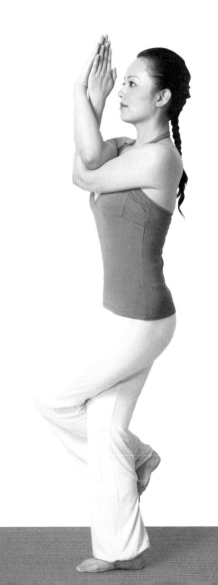

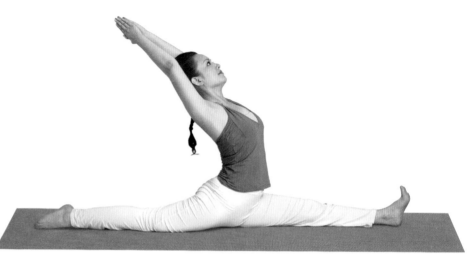

PART 6
高級課程
讓心靈更自由 / 133

PART 7
領悟

瑜伽精髓 / 159

附錄

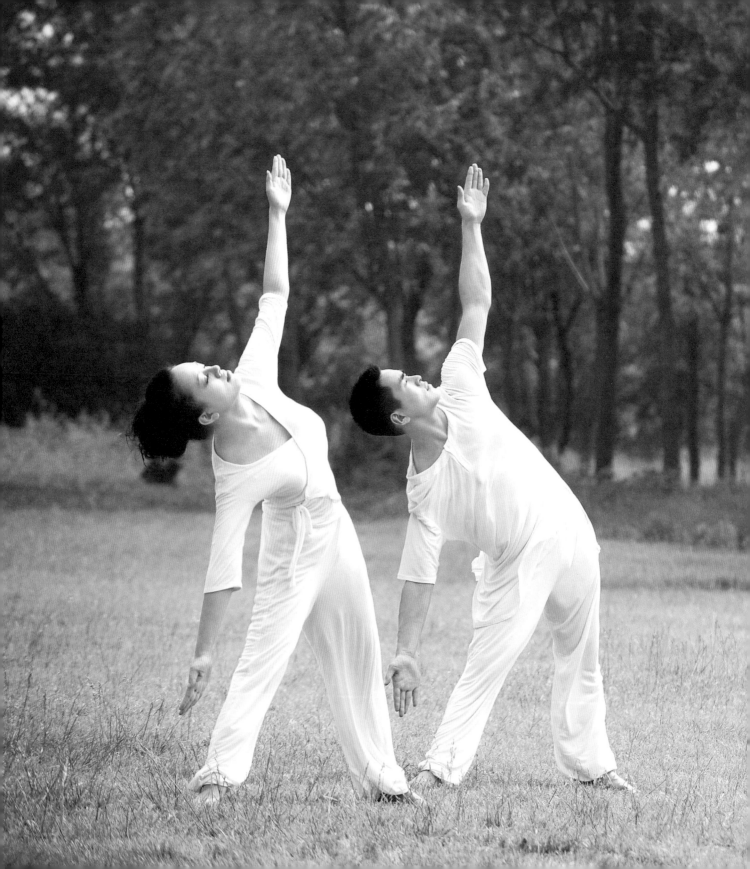

PART 1

瑜伽

受益終生的完美運動

瑜伽是起源於古印度的哲學，我們現在所習練的瑜伽就是經它演變後的包括運動體操、心理調節、心智開發、個人衛生、健康飲食在內的一整套健身法，使我們達到身心和諧、天人合一的境界。

瑜伽是一個長達一生的旅程，現在就讓我們一同起航吧！

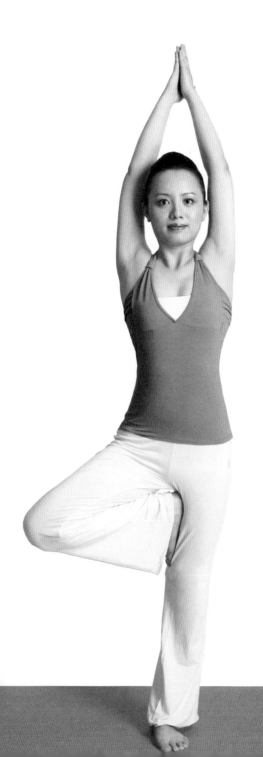

穿越5000年的生活藝術

瑜伽之道，就是生活之道

　　說到瑜伽，就不能不提及瑜伽經典著作——《薄伽梵歌》。《薄伽梵歌》是梵文史詩《摩訶婆羅多》的一部分，講述的是距今約五千年前，在一觸即發的一場大戰前，大神施瑞•克爾史那教導王子阿爾諸那如何解決所面臨的危機和心理壓力。克爾史那所啟示的智慧就是——瑜伽：

　　「瑜伽不是為那些暴食的人所準備的，也不是為那些禁食的人所準備的，它不是為那些貪睡的人準備的，也不是為那些總是熬夜的人準備的。通過適度的飲食和休息，有規律地工作，協調地起居，瑜伽能消除一切痛苦和悲傷。」

<div align="right">

——《薄伽梵歌》第六章

</div>

　　這真是一本獨特的書，兩軍陣前，生死之間，面臨巨大的心理壓力，得到的啟示竟然是飲食、休息、工作、責任等生活的細枝末節，看上去真是荒謬。然而，五千多年過去了，克爾史那的話語卻給予無數人戰勝各種困難的力量，尤其是在今天，克爾史那對生活藝術般的教導，更是成為身心疲憊的都市人的靈丹妙藥，給現代人帶來了無窮的動力。

　　克爾史那告訴我們：瑜伽之道，就是生活之道。它發掘生活的點滴來映照人類的心靈，講究和諧與穩定。它引領我們不斷向內，反觀自身，向着那似乎不可知的地方不斷地探索，直至找到生命每一次真實的悸動。

身心和諧的實踐藝術

　　瑜伽的修行促進身與心的平衡，在最初，我們通過學習正確地運用身體使它達到最大限度的和諧。通過持之以恆的練習，我們淨化和加強身體的每一個細胞。這樣的結果就是，每當面對生活中各種可能的危險時，身體會自動釋放它的潛能，避免我們受到傷害。在此基礎上，瑜伽通過對身體的保護逐漸使人更加自立和自信。

　　「怎樣使用身體，會影響到我們的心靈和意識。」這是瑜伽課上常會聽到的一句話。當我們認真地關照身體的每一個細微動作時，就是培養認真、耐心、勇敢、尊重和欣賞力的過程。當我們以同樣的態度善待自己時，內心就會發生奇妙的變化。誠然，體位練習不等同於完整的瑜伽訓練，但在每一個姿態的流轉間，我們便不經意地接受着天地教化，生命的質量也在不斷提升。

天人合一的和諧之旅

　　當我們開始修習瑜伽時，舉手投足間已經開始符合生命本初的道理。舉個例子：做體位時，教練說要從左面開始，不要以為這只是一種約定俗成的練習順序，其實這裏面也蘊含着科學道理。因為根據中醫理論，左邊是生髮，右邊是收斂，有生長才會有收穫；左邊為肝氣，主血，右邊是肺氣，主氣，氣為血之帥，氣走得比血快，所以先動左邊，才能左右平衡。還有兩腳分開，與肩同寬。分開不就行了嗎？為甚麼還要與肩同寬？這是要讓大腿內側的肝、脾、腎三條經脈處於自然開放狀態，當然，分開的寬度不同，對經脈的刺激也不同。如果不能領悟，練習對身體本質的健康沒有任何意義。

　　瑜伽之道，就是生活之道。它不用大概念壓人，而是發掘生活的點滴來映照心靈。當以上這些行為變成了習慣，自然地體現在生命裏，就成就了所謂的瑜伽境界，也就是古老東方哲學裏的「天人合一」。

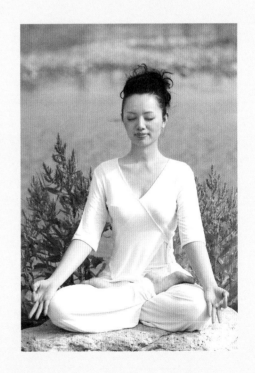

結一個簡單的瑜伽手印，拇指與食指相觸，將思緒放緩，讓自己放鬆、沉靜，為生命注入新的能量。

瑜伽帶給生活的啟示

瑜伽是一門仁術，它源於一種根本的、深沉的愛，源於一種沉靜的力量，而這些，又被瑜伽落實在了無數的生活細節上。在諸多的瑜伽生活習慣中，現選擇了施化難陀大師的20條指引，包含了所有瑜伽生活習慣的要義。

1.清晨時段： 如果你有晨練習慣，最好每天清晨四時起床（按中醫的經絡流注養生來講，初學者最好是五點以後），在這個時段進行瑜伽練習能迅速獲得最大益處。

2.體位法： 選用蓮花坐式、聖人式、平常坐其中一種坐姿來進行唱誦或冥想，面向東方或北方，時間慢慢增加。修習倒立與肩立來保持健康與能量。經常做輕鬆的體位運動。做20個舒適的呼吸法，修習呼吸法時不要讓自己過勞。

3.唱誦： 可持誦任何瑜伽語音，例如單純OM聲，又或其他，這要視個人的喜愛與傾向。

4.飲食： 儘量進食新鮮原始的食物。放棄過多的調味料。注意不要過飽。每年一兩次放棄自己最愛的食物十天。進食簡單的食物，牛奶水果有助冥想。進食目的是維持生命。不要把進食視為享樂。不要浪費食物。非素食者可儘量減少吃肉，這對修行有很大的幫助。

5.冥想： 給自己一個可以獨處的空間，養成冥想的習慣。

6.研經： 每天給自己1小時讀好書的時間，並用純潔的心思來反省。

7.提升內心： 使用積極的語言，並可借助有效的格言警句保持積極心態。這會有效提升內心狀態。

8.梵行（貞潔）： 非常小心保存生命的能量，不可有不負責任的性行為。

9.善行： 經常根據個人的能力做一些善事。

10.結交良朋： 遠離壞朋友、煙酒毒品、賭博與肉食。經常接近聖賢良善之人。

11.禁食： 如果可能，可以養成定期斷食的習慣。

12.念珠： 把念珠隨身帶着，隨時提醒自己讀書唱誦。

13.禁語： 如可能，每天給自己2小時禁語，在禁語時不打手勢、不做表情。

14.言語紀律： 無論付出任何代價都講真話。少說話，說甜言（正面的話）。經常說一些鼓舞的話，永遠不要說詛咒、批評或令人洩氣的話。對小孩或下屬永遠不要疾言厲色。

清晨是一天中最佳的練習時段,來到空氣清新的戶外練習,更易收穫平和而愉悅的心境!

15.知足: 減少慾望。不貪婪、抱怨,過幸福知足的生活,避免不必要的憂慮,內心保持無所執着的態度。生活簡樸,思想崇高。

16.實踐愛德: 不要以思想、行為和語言傷害任何眾生。仁愛是最高的正法,以愛心、寬恕與慈悲來戰勝憤怒,以仁慈愛心來侍奉貧病。

17.獨立: 不要倚賴別人,獨立是最高的德行。

18.自我反省: 臨睡前反省自己白天所犯過的錯,但不要為過往的過失而自怨自艾。要以積極的心態去糾正不良的行為。

19.承擔責任: 對自己實行末日化管理,記着死亡會隨時降臨己身,不要逃避責任,敬業盡責。

20.牢記真理正途: 每日憶及自己所奉的真理。

誠然,不可能人人將上述20條放入日程表,或做到幾近完美才開始練瑜伽。只要我們每天都在向好的方向進步,那生活就是美好而充實的。如果我們已經在瑜伽的道路上取得了一些進步,那要以寬容的心態建議和引導周圍的朋友走向積極健康的生活軌道。

正確定義瑜伽

　　正確地理解瑜伽，就像在心靈的沃土裏播下一顆智慧的種子。體位練習、呼吸控制，以至對於瑜伽的生活習慣的認同——所有這些實踐技能，都會讓這顆種子漸漸萌發，破土而出，直到開出燦爛莊嚴的瑜伽之花。我們可以在每天的瑜伽生活裏，時時感受到自己的成長：身心的健康、和諧知性的生活工作、積極快樂的心態等。這一路走來，心中充滿感恩、責任，並且時時閃現着智慧之光。這路程也會像美麗的風景，不斷變化，新鮮可愛，讓我們永遠保持前進的動力。

瑜伽經典中的釋義

　　讓我們先深入經藏，採擷下不同的瑜伽經典中給出過的瑜伽定義，聆聽先賢們的教誨與開示。

　　沉着地去履行責任，放棄對成敗的一切執着。這樣的心意平衡就叫做瑜伽。

<div align="right">——《薄伽梵歌》</div>

　　當感官靜止，精神休息，心智不再搖擺不定，這種對感觀和精神的穩定控制被稱為瑜伽。

<div align="right">——《加德奧義書》</div>

　　瑜伽是對識 (chitta) 與念 (vrtti) 的控制。

<div align="right">——《瑜伽經》</div>

　　瑜伽意味着對身體、精神以及對真理的崇敬所有這些力量的駕馭；它也意味着對人類智力、大腦、情感、意志的規範；它還意味着精神的平衡，從而使一個人能夠均衡地審視生活的所有方面。

<div align="right">——《甘地談薄伽梵歌》</div>

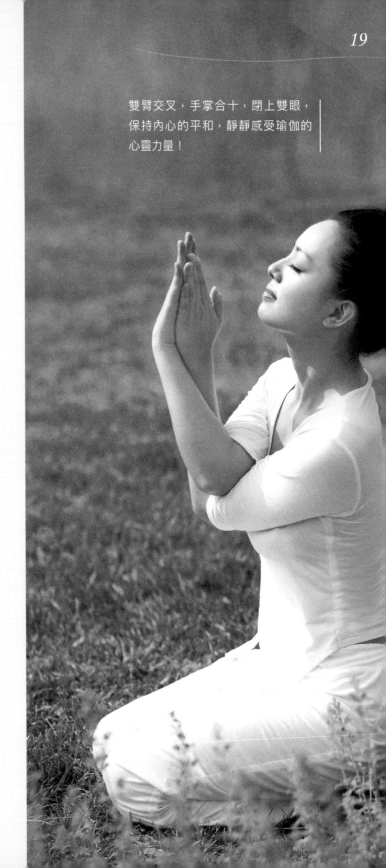

可能在珠璣美鑽般的字裏行間，我們看不到一點瑜伽體位的影子，看不到一點呼吸控制的跡象。但是，我們看到了有些詞彙會反反覆覆地出現——控制與平衡。

瑜伽教會我們對待自體、生活與世界的方法。瑜伽在本質上是哲學，而且是印度哲學六宗之一。瑜伽哲學認為：「雖身體康強非人生主要目的，但亦為其主要條件之一，故瑜伽行法不能置身體於不顧，而必須在物質方面加以調整。」

現代人眼中的瑜伽

隨着時代的發展，瑜伽體位作為純實用的事物更易為現代人所接受，人們可以在體位練習過程中看到最直觀的效果，並增強人們對健康生活的正面信心。所以瑜伽在近代的盛行，無不依託於體位發展。

雖然瑜伽在本質上是起源於文明古國的哲學，但在一定程度上來說，近代瑜伽之所以能夠席捲世界，要追溯到20世紀60年代，瑜伽傳入歐美等發達國家後，掀起了一輪又一輪的瑜伽熱，並迅速推廣向全世界。現在人們接觸瑜伽時，並沒有想去研討瑜伽哲學，而只是將它作為一種時尚的健身方式。

所以，可以這樣理解瑜伽：瑜伽是起源於古印度的哲學，現在我們所習練的瑜伽則是脫胎於此的一種包括運動體操、心理調節、心智開發、個人衛生、健康飲食在內的極具功效的一整套健身方法。

但是如果從練習開始就能全面認識、綜合練習瑜伽，把它當作以一定心理實踐為基礎的生活哲學，發展身心之間的理想平衡，那是最好不過的。

雙臂交叉，手掌合十，閉上雙眼，保持內心的平和，靜靜感受瑜伽的心靈力量！

解構瑜伽八支

印度聖哲帕坦伽利（Patanjali）的《瑜伽經》被認為是瑜伽行法的根本經典，這卷經文總共有185條簡明扼要的箴言，分為四個章節。在第二章中，詳細說明了瑜伽的八支：

這8個部分作為開發人的各種能力和實現各種幸福的方法，每一部分都被認為是不可逾越的。

1.禁制Yama（道德部分）

2.遵行Niyama（道德部分）

3.調身Asana（肉體部分）

4.調息Pranayama（肉體部分）

5.制感Pratyahara（肉體、心理部分）

6.執持Dharana（心理部分）

7.靜慮Dhyana（禪定）

8.三昧Samadhi（定境）

道德是練好瑜伽的根本

前兩部分是練好瑜伽的根本條例。禁制，是處理身外事情時必須遵守的戒律；而遵行，是專門為了保護身心和提高精神修養而設的。帕坦伽利認為，道德不好，心意不正，就不能達到瑜伽的最終目的。

我們將貝殼理解成自我；撿起並注意它──制感；你開始研究它──執持；被它吸引──禪定；從而將思緒融入大海深處──三摩地。

肉體部分的練習

在道德部分之上，就是我們熟悉的調身（坐法）和調息。練好這兩項，肉體可以保持健康。

在坐法、呼吸法之上，就是制感，即控制感官，內視自我。這是一種切斷所有知覺器官與外界事物聯繫的辦法。

制感的功法主要有兩種：一是閉上眼、耳的肉體的方法，一是不注意外界的心理的方法。另外，催眠術等，也是制感的一種。

心理部分的練習

修習到制感階段，就要開始練習最後三部分的心理功法了。這三部分關係密切，不可分割，所以又統稱為「總制」或「總禦」。它們是從執持到靜慮再到三昧（三摩地），也就是天人合一的境界，即瑜伽最高境界。

舉個簡單的例子：你在海邊漫步，發現了一隻貝殼，撿起它仔細觀察，你會發現貝殼的很多形狀，然後被它吸引，從而將思緒融入大海深處。

從初學到高手的三個階段

學習瑜伽不同於現代的學歷教育，要在規定時間學完甚麼。從根本上講，它更像孔子對學生的教導與考核，只有一個總目標。瑜伽同每個個體生命密切相關，它只是讓練習者不斷努力去無限接近真理，獲得心靈的快樂，找到自己的坐標。在這個目標下，我們只要按照瑜伽的八支不斷修正和練習，發展和協調身體、精神、心智以及自我。這練習不僅是身體上的體位、呼吸、收束、契合，不僅是博覽經典，勤習理論，更要有精神的投入，將修習瑜伽的收穫同每天的生活結合在一起。

有句話說得好：「瑜伽是一個長達一生的旅程。」作為一個初學者，建議按照以下的目標，分階段、腳踏實地去練習，逐漸接近自己的目標。

第一階段：體位入門

遵循瑜伽的練習原則，從簡單的體位開始，認真地關照自己身體，從每一個細微的動作到最後姿勢的定型，慢慢學習着關照、邏輯與耐心。當我們在極限的邊緣保持動作時，與身體的對話中，我們學習着讓雙方利益最大化的談判技巧，當我們手忙腳亂，執着而不得的時候，靜下心來，讓我們想想尺有所短，寸有所長。當我們能夠從容坦率地說，這個練習是我做不到的。我們學會了真正的勇敢，找回了健康美麗與自信。

第二階段：掌握自己的生活狀態與情緒

隨着體位練習的深入，應該嘗試着加入呼吸、收束等練習，並試着更多地了解瑜伽的理論普及知識，包括運動安全常識。當我們可以靜靜地安坐，能夠觀看到自己每一次呼吸，我們學會了欣賞與尊重，內心少了一股燥氣，氣度上多了一份真正的從容與安閒。這時候的自己可以感受到生活狀態與情緒把握在自己手裏，這是何等舒暢。

第三階段：讓心靈更自由

　　開始加入自我認知和初級的冥想訓練，如果感興趣，可以找些瑜伽經典與東方醫學理論的書籍來看。你會發現，明晰純淨的思想與積極快樂的生活並不相悖，可以更多地看到別人的優點，了解別人的心情。周圍的環境變得融洽和諧，身體也在瑜伽中得到淨化與加強。正如瑜伽的八支中提到的「禁制」與「遵行」，雖然這兩者本應是練習瑜伽的基礎，但由於在近代，瑜伽是依託於體位發展而盛行起來的，所以現在反而是把它們歸類到了練習瑜伽的第三階段，成為長期練習瑜伽所得到的思想饋贈。

禁制：

　　1.非暴力：不對其他人施加暴力。不輕易地傷害別人。這傷害包括身體上的和語言上的。與非暴力一起的還有超越恐懼與憤怒。

　　2.不盜：這一條除了告訴我們不要去偷竊別人的東西以外，還旨在告訴我們不要盲目心生比較，從而做無謂的嫉妒。不要把不屬自己的東西放在自己的生命裏。

　　3.正直（實語）：思想與言語，言語與行為達成一致，誠實守信，不口是心非。懂得管住舌頭的人已經贏得了自我控制的很大一部分。

　　4.梵行：意即清心寡欲，相當於佛教的「不邪淫戒」。這條戒律，與佛教一樣，對一般人要求寬，對專門的修道者要求嚴。它的設定，主要是使人不要把精神放在感官享樂上。

　　5.不貪：類似中國文化的知足與惜福。常存感恩心於天地之間，就會顯示出對任何發生在自身上的事情保持自足的能力，獲得內心的安寧。

遵行：

1.清淨（身心純潔）：身心始終要保持清淨。瑜伽所說的身體清淨，不僅指外部的清淨，呼吸器官等內臟器官、體液、神經、心理、潛意識等的清潔也包括在內。這些器官組織及意識經常保持清潔，就可以保持無病和理想的健康。單練瑜伽操雖可解除便秘，也能防治其他一般的病症，但是，身體的健康和精神的健康是不可分割的，所以也必須同時保持心的清淨。

2.知足（內心平和滿足）：對自己周圍的人和物，要學會和諧相處，因為對所處環境無所抱怨，至少可以免去有害無益的煩惱，但是，這與維持現狀這種消極的想法並無直接聯繫。當然，知足的好處並不僅限於這些消極的方面，它還是充實生活的基礎。如果忘了知足這條戒律，對現狀總是不滿，總是怨天尤人，就會得病或者失去立足之地。因為社會上的真正的進步，只有靠知足的人們的努力才能達到。

3.苦行：這條要求人們練習吃苦。瑜伽經典規定「要能吃苦」。養成耐寒暑、耐饑渴和堅持長時間靜坐等耐力。養成對良好習慣和正確認知的堅持，不僅對練瑜伽，而且對定好人生道路也是非常重要的。苦行的方法多種多樣，從斷食和持之以恆的苦修到對師長的尊重、對積極心態的保持皆在其列。

4.讀誦（研經）：這指的是閱讀經典或者朗誦經典名句。練瑜伽時都要喊「奧姆」，認為這是「神聖的聲音」，此外還要朗誦各種「句」（佛教叫「真言」）或「神名」等。此外，閱讀瑜伽經典，也屬這條規定。不過，著作的選擇要以能增長知識、提高精神修養和使人向上為準則。

5.自省：必須對自己所求的目標、自性有信心，始能克服日後一切困難與幻境。

如果你想在瑜伽的道路上繼續前進，可以試試看是否接受瑜伽的思想，當然，這完全看你自己的決定。

在一片綠草如茵的草地上，盡情地伸展自己的身體，撇除雜念，清淨自己的心靈。

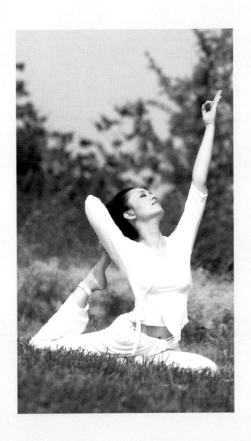

PART 2

初學者

這樣開始

　　開始瑜伽練習是一件讓人輕鬆又愉快的事情，但這並不意味着可以率性隨意地開始，在練習前，請參照本章的內容檢查自己的準備情況，從簡到繁、從易到難、循序漸進地進行練習。你會逐漸體會到瑜伽給我們的身體帶來的啟發。

瞭解自己

不是任何身體狀況都可以進行瑜伽練習，有些狀況下，你可能需要私人教練，或者不適合進行體位練習。

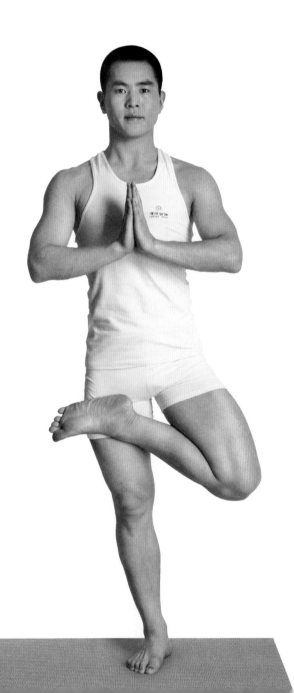

適宜練習的情況

脊柱沒有嚴重的損傷，比如椎骨增生、椎間盤突出、椎管狹窄、骶骨腰椎化等問題。

手術後3個月內不宜。

沒有嚴重的骨質疏鬆或外傷。

無急性、傳染性疾病。

需要醫生或教練指導的情況

如果年齡過大或是有任何嚴重疾病，最好先諮詢醫生，再決定是否可以開始瑜伽的練習。記得在開始訓練前請教練詳閱醫囑。如果是自行練習，請醫生明確告知哪些動作不可以練習。

一般的狀態下，血壓超過180/100毫米汞柱，糖尿病、動脈硬化、嚴重的心腦腎綜合症、美尼爾氏症（內耳的疾病）等狀況，不要盲目練習，找一位合格的私人教練更為穩妥。

如果正在服用處方藥物或是有家族遺傳性疾病，一定要告知教練。如果是自行練習，請先明確處方藥的不良反應。因為在瑜伽訓練中，由於瑜伽的排毒作用，這種不良反應可能會更明顯，如果是這樣，需要停藥或是停止訓練。有些練習可以有效控制某些遺傳病的病情，可以有針對性地提高練習效果。另外孕婦或是正在哺育寶寶的乳母，最好暫時不要開始瑜伽課程。

注意身體的感受

練習時始終將注意力放在身體對動作的感受上，以感覺到伸展或收縮為宜。在動作定型後保持2~4個深呼吸或自然呼吸。如果體力不支或是顫抖，請暫停練習。如果身體沒有不適，但出現了自動屏息，那麼仍需要調整動作，使其更容易完成。

要做到始終控制動作，能夠清楚地知道身體的某個部分正在做甚麼，哪些動作完成了最後的姿勢。開始練習時要放慢或誇大這種感覺，如果不能做到對每一個細小的動作了若指掌，那就不要加快節奏。從定型動作收功時，請按完成時的步驟反向回溯。

不可忽略的小細節

練習前認真閱讀教材或者聽從教練說明，明確所要進行的動作有無不良反應，有無自身不可以練習的警告。如果身體有不可練習某姿勢的情況，一定要暫時放棄這個練習，不要逞強。

自行練習前，一定要認真閱讀教材，了解姿勢，在做動作的時候更是如此，一定不要被其他想法分散注意力。

練習時，身體有時會發出咔咔的響聲，這可能是輕微的增生，也可能是軟骨或者滑膜有點「不高興」。只要沒有任何其他不適，就不用擔心，只要不對抗身體，在能活動的範圍內緩慢、有控制地完成動作就可以了。

不要過分地練習身體的某一方向或部位，記得有向前就要有向後，有左就要有右。否則，身體會變得不平衡。

如果在做某一個姿勢時身體劇痛，請立即停下來。如果經教練指導後疼痛依然繼續，請短期內不要再做這個動作。自行練習時，宜諮詢醫生或專業教練。

如果練習後出現肌肉緊繃、酸痛，需要進行冰敷和按摩，這是遲發性肌肉酸痛。蒸桑拿只會加劇疼痛。

不論春秋冬夏，進入瑜伽練習前都要等身心適應了周圍的環境再開始。

以上注意事項只適合古典瑜伽練習者，如果要進行其他練習，需要另行參照相關事項。

練習時要保證身體的平衡，不能一味地往一側推移，而忽略另一邊的練習。

找到適合的瑜伽流派

當你準備為自己選擇瑜伽練習時，可能會聽到一些哈他瑜伽、王瑜伽等不同流派的信息。其實它們只不過是側重的方法不同，根本目的仍然一致。根據《薄伽梵歌》記載，以下幾個流派一直被格外關注。

王瑜伽：又稱為八支分法瑜伽（Raja yoga）

王瑜伽的特點可歸納為：制心之道，冥想之道。它並不強調過於繁複的體式，而更多關注於精神之旅。可以說，王瑜伽是通往瑜伽巔峰的必由之路，而其經典之作，就是偉大的《瑜伽經》。

哈他瑜伽：又稱訶陀瑜伽（Hatha yoga）

這個流派的特點可歸納為：強身之道。它認為欲要強心，先要強身，充分利用瑜伽中的體位、潔淨功、收束契合，以至呼吸調整，是注重體格鍛煉方法的體系。可以說，哈他瑜伽是打開瑜伽之門的鑰匙，其經典之作是《哈他瑜伽之光》。

智瑜伽：又稱吉納瑜伽（Jnana yoga）

智瑜伽的特點可歸納為：啟悟之道。智瑜伽透過哲學的探討與思辨，提倡培養反觀內視的知識理念，進而收穫神聖的知識。

業瑜伽：又稱實踐瑜伽（Karma yoga）

業瑜伽的特點可歸納為：淨心之道。業瑜伽認為行為是生命的第一表現，倡導將精力集中於內心世界，引導更加完善的行為。

巴克瑜伽：又稱奉愛瑜伽（Bhakti yoga）

這個流派的特點是：愛心之道。這是最接近宗教的瑜伽流派之一。奉愛體系認為通過宗教情操的培養，得知真理的本質是愛，唯有內心充滿大愛，才能與真理融合為一。

初學者如何選擇

應該選擇最適合我們身體發展的每個階段的練習開始，即哈他瑜伽的體位，王瑜伽的精神，業瑜伽的態度，智瑜伽的思維，巴克瑜伽的情操。現代健身瑜伽不可能對某一個派系精益求精，能做到的是讓練習易於接受，快速見效。所以，最直接的辦法就是，把各流派中的易於掌握、成效顯著的精華，組合在一起，為我所用。

必要的準備

物質準備

瑜伽的練習並不需要過多的物質準備，但是仍然有一些條件需要我們遵守，這些條件包括：

只要不妨礙動作，即使穿著制服照樣能練瑜伽。不過最好有一身棉、麻等天然織物製成的寬鬆舒適的服裝。

進行跪或坐臥的練習時，需要有一張瑜伽墊，保證手腳在上面不會滑動，膝或者腳踝都不會痛。如果覺得練習坐、臥、跪的姿勢時，身體同地面接觸的部位有壓痛，站姿的時候不易穩定，一定要更換合格的瑜伽墊，否則關節、骨骼容易受到損傷。

如果可以，在練習時最好赤腳，保持同自然的接觸。

身上一切有束縛感的東西，在練習前都要除去，比如腰帶、領帶、手錶、束身的內衣等。

練習的空間要能使肢體自由地伸展。

保持空氣流通。不要有噪聲干擾。

身體上的準備

練習前請儘量空腹。

訓練開始前先如廁。

練習前後2個小時不要進食，除非另有要求，飲用流體最好也待半小時後再做體位訓練。

除非另有要求，不要在練習前後半小時沐浴。

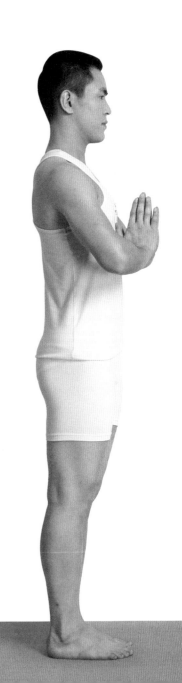

循序漸進，安全第一

從簡至繁，從易到難

從身體能接受的最基礎的練習開始，隨着身體素質的不斷增強逐漸提高練習強度，這種從簡至繁、從易到難的練習原則不僅是瑜伽練習的安全方針，也是練習效果的保障。

舉例來說，如果一個體位無論怎樣也做不到，沒有關係，試着放下它，回到每天的基礎訓練裏。就這樣過上一段時間，某天你會驚喜地發現那個難以攻克的體位可以自然而然地做到了。這就是基礎訓練對身體的改變。

「循序漸進」也是每一次練習的指導方針。每次練習時，我們要讓心情慢慢平靜，讓身體漸漸適應運動。這樣做的好處不但可以避免運動損傷，更可以取得最好的成效。隨時體會身體的感受，根據身體的不同狀態適時地調整練習內容，也是循序漸進原則的一部分。希望以下的提示可以幫助習練者完成這一點。

首次訓練時，最好從頸、肩、背、腰、髖、膝、肘、手腕、腳腕、指（趾）各個關節的靈活和肌肉的溫和訓練開始，隨着練習的加深，在每節課的開始以各種形式進行這些練習作為課程開始前的熱身。不要小看這些動作，它們就像細緻的清潔工，將身體各個角落裏的「積塵」清掃出來，讓身體從根本上得到調理。

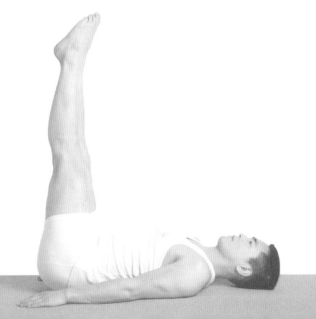

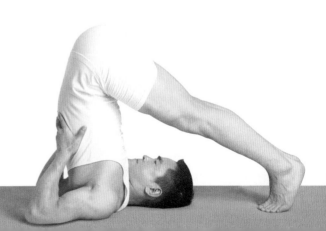

不要急於配合呼吸

在剛開始訓練時，因為對動作還不了解，將體位配合呼吸對很多朋友來說是一件複雜的事情，請大家牢記瑜伽之父帕坦伽利給瑜伽體位訓練制定的四字方針——舒適穩固。硬性地呼吸配合不但起不到應有的效果，反而會讓身體不適。而且在初始訓練中，課程安排裏不會出現對呼吸有嚴格要求的動作，所以在剛開始訓練時尊重自己身體，按身體的需要呼吸即可。不過需要提醒的是，除非有特殊要求，練習始終都要用鼻子呼吸。

不要在一開始就進行腹式呼吸等呼吸訓練。呼吸練習中，最基礎的就是腹式呼吸。但是，腹式呼吸絕不是吸氣時小腹脹起，呼氣時小腹回縮這麼簡單。一個標準的腹式呼吸教學要經過7個步驟，這需要循序漸進地練習才能做到。更重要的是，瑜伽八支分法規定，呼吸練習要在有一定身體練習的基礎上才能開始，否則會發生諸多的不良反應，比如情緒上的過度亢奮或沮喪，體態的不良改變等。所以請在規律性體位練習開始1個月後再接觸呼吸訓練。

練習的頻率

肌肉的調整適應期和遲發性肌肉酸痛的恢復期是3~7天，有氧運動產生效果的練習次數是每週3~5次，每次不能小於20分鐘。所以，如果身體從來沒進行過任何鍛煉，請從每週1次開始，逐漸增加至2次、3次、5次。當身體逐漸適應並喜歡上瑜伽之後，就可以每天練習了。每日的練習時間也可以從半小時漸漸增加，直到可以按照自己的時間安排從容練習。

其他注意事項

如果可以，最好能保持每週3~5次的練習頻率。哪怕是只能在忙碌的間隙保持某個姿勢一會兒也很好，不過要想得到更好的效果，每次最好能堅持練習30分鐘以上。

對於初學者來說，選擇一些舒緩寧和的音樂作為練習背景音樂，有助於平靜心情及專注動作，班得瑞的輕音樂、梵音佛樂、古琴樂、簫樂和塤樂等都是不錯的選擇。

如果不是私教訓練，生理期最好可以暫停幾日。

如果生理期一定要堅持自行練習，請不要將身體倒置，不要過於用力，這是為了防止有可能出現的子宮內膜異位。在做所有可能將骨盆倒置的訓練動作時（比如雙角、金字塔等體式），在骨盆與地面平行時保持姿勢即可。

每組練習開始和結束時都不要忘記讓身體靜下來，休息，並且有節律地呼吸。

每次練習尾聲要有冷身訓練，結束後也要以仰臥放鬆姿勢休息，以保證身體的良性能量分配。

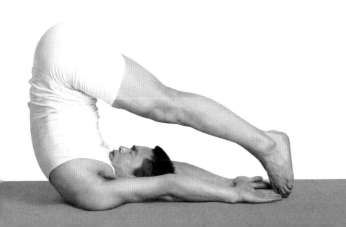

避開7個瑜伽謬誤

現在，有不少人揭批瑜伽練習對身體造成的損傷。其實，所謂的「瑜伽病」是由於某些教練或練習者對身體結構和運動常識缺乏了解，與瑜伽本身無關。

謬誤1：
不了解身體，不按運動醫學的要求練習

針對瑜伽而言，以下幾條注意事項一定要遵守。

做弓步或下蹲、扭轉等練習時，如蹲功、戰士系列、新月等，膝蓋始終不要超過腳尖，與腳尖在一條直線上。身體重量要放在兩腿之間。這樣做可保護髕骨、半月板和膝關節區域韌帶，以及避免股神經損傷（受傷時表現為下樓或落座時膝關節發軟或疼痛，跳躍時膝關節疼痛加劇，大腿外側無知覺，盤坐時膝關節疼痛）。

做軀幹超伸[1]練習時，如駱駝、眼鏡蛇、上狗，不要過分後彎，收緊臀部、腰骶肌和腹肌，感覺脊柱如春筍般向上伸展。然後打開胸和肩。不要聳肩，不要向前挺肚子，髖關節不要過度前推，以免站不穩。保證呼吸順暢。這樣可保護脊椎曲度和椎間盤（受傷時表現為腰部某個點疼痛劇烈，久站腰部酸痛難忍，胸椎沒有向後的曲度，胸椎、腰椎向後折彎的區域脊椎骨過度內陷，頸部不適等）。

做伸展練習時，膝和肘不要超伸，髕骨不要後陷，肘關節前的橫紋不要前凸，保持腿與臂呈一直線，以保護膝關節和肘關節（受傷時表現為久站或做支撐動作時膝或肘會疼痛）。

支撐身體時，儘量全手掌用力，不要把重量壓給掌根，以保護腕管和腕部軟骨（受傷時表現為手指發麻，支撐時手腕疼痛）。

伸展髖關節時，保持骨盆中立位，比如做神猴式、舞王式，不要過度向外翻胯，避免下肢神經卡壓綜合症（受傷時表現為臀腿部無力或放射性酸痛）。

儘量少做彎腰時轉動身體的練習，對於一些經典體位，如三角轉動式、側角轉動式，儘量把動作分解成單平面完成，比如先俯下身體，再慢慢做水平轉動，防止椎間盤受傷，避免膨出、脫位等（受傷時表現為腰部酸痛或放射性腰腿酸痛）。

雙手合十時，不論向上還是向下，掌心相抵，不要讓小指和掌心打開。這樣做有利於安心收神，通和氣脈。

注1：超伸，又稱為過伸，取伸展過度之意，指肢體關節的活動角度超越矢狀面的中心線。

謬誤2：

一味伸展，忽視肌肉力量及耐力練習

韌帶和髖關節的肌肉就像是富有彈性的橡筋，包裹在骨與骨的聯結處，讓關節靈活轉動。如果這些橡筋變鬆，那麼關節就會無法支撐身體，骨骼也會因缺少肌肉的保護而更易骨折。而肌肉力量及耐力訓練有助於恢復肌肉彈性，非常有必要在伸展後練習。

謬誤3：

死記硬背動作與呼吸的配合

瑜伽體位同呼吸的配合是有講究的。比如做魚、駱駝等練習時，為了減少體內壓力，在動作定型和收功時都要呼氣；而做貓功時會配合不同的收束法，所以吸氣時抬頭壓腰，呼氣時拱背垂頭。對於剛開始訓練的人，不宜過度強調呼吸與動作的配合，而應關注身體的感覺，跟着感覺去呼吸。

謬誤4：

新課程層出不窮，練習者盲目跟風

現在的瑜伽練習方法五花八門，愈來愈多，可並不是任何新課程都適合所有練習者。舉例來說，當你發現班上絕大部分學員都能在短時間內完成動作，自己卻只能勉強定型，動作銜接也很含糊，很明顯，這個課程是不適合你的。

謬誤5：

汗流浹背才能減肥

瑜伽是養生功，講的是養氣，而不是耗氣。所以汗流浹背、消耗體力的訓練是不符合瑜伽要求的。反而是呼吸穩定，薄汗微濡的狀態，減肥效果更好，也有利於養生。

謬誤6：

看心裏的「幻燈片」就是冥想

很多人認為盤坐在那裏，聽瑜伽老師念「散文」，然後在腦子裏給老師的散文來個詩配畫，就算是冥想了。這樣充其量是半催眠，或者只是用積極畫面取代消極情緒的心理治療。對於是否進入冥想狀態，有一個簡單的標準——思想是不是休息。當思想缺席時，冥想就開始了。這裏的思想缺席並不是發呆或寂滅，而是「事來則應，事過不留，手中事多，心止事少」的境界。

謬誤7：

一上課就調息

一堂標準瑜伽課程，調息訓練是放在體位和休息之後、冥想之前的。瑜伽認為，在進行系統的體位練習前，經絡阻塞是客觀存在的。體位中的彎、伸、扭、推、擠等動作可以有效地改善人體經絡的暢通程度，使經絡中運行的氣血順暢運行。在體位前盲目調息，就像在淤阻的河道中放水，有害無益。

暖身運動

　　瑜伽練習，包括每節課的訓練都要循序漸進，每次練習的順序是安寧身心→暖身→訓練→冷身→休息。先來看暖身運動，這是一些簡單的動作，使我們運動前的肢體關節更靈活，減少運動損傷的發生。做這些動作時，我們並不一定要一個一個單獨來做，也可以把它們靈活地貫穿起來，作為一個小小的組合，在下面的練習中把這些簡單的動作串在一起，作為熱身的示範。

　　在後面章節中還有一部分入門體位，也可作為熱身練習使用。暖身練習並不枯燥，隨着身體狀態的不斷前進，可逐漸將一些身體適應度較好的動作作為熱身動作使用。

手部練習 Hand Exercises

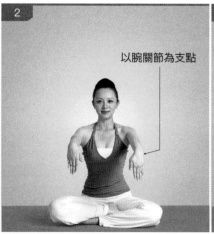
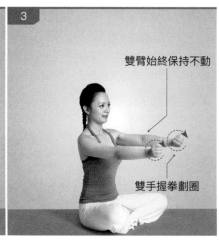

指尖朝天

以腕關節為支點

雙臂始終保持不動

雙手握拳劃圈

1 雙臂向前抬起，前平舉，掌心向前，壓手腕，將手指向天舉起（圖1），保持兩臂不動。注意動作要以腕關節為支點。

2 以腕關節作為支點，手掌向下，直到手指尖可以指向地面（圖2）。重複8~12次。

⚠ 注意保持雙臂和手掌不動，只保證腕關節上下活動。

3 將拇指放在掌心或者無名指下，握拳，雙手順時針劃圈，然後逆時針劃圈（圖3），重複8~12圈。始終保持雙臂不動，只是在活動手腕。

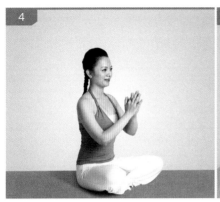

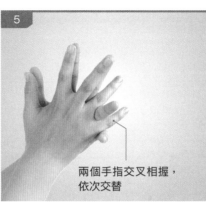

兩個手指交叉相握，
依次交替

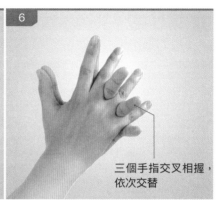

三個手指交叉相握，
依次交替

4 打開拳頭，反轉掌心向上，彎雙肘，雙手在胸前合十。從小指開始，雙手手指前後交叉活動（圖4），每對手指做16次，一直到拇指結束。

5 從小指和無名指開始，雙手指交叉屈握，然後依次是無名指和中指（圖5），中指和食指，食指和拇指。

6 三個手指交叉屈握，依次是小指、無名指和中指（圖6），無名指、中指和食指，中指、食指和拇指。

7 打開雙手，掌心朝外，將右手小指和左手拇指彎曲、打開，然後依次是右手無名指和左手食指（圖7），雙手中指，右手食指和左手無名指，右手的拇指和左手小指。重複練習8~12次。

⚠ 一個手指或多個手指活動的時候，其他手指應始終保持不動，這樣才能充分體現控制。

練習收益 活動、放鬆、補養上臂、手腕和手指。按中醫理論，人體12條主要經脈中，有6條起點在手上，而手骨一共有54塊，它佔人體骨骼的1/4還多。所以在一定程度上，對手指的靈活控制能體現出對身體的良好控制。

目標肌肉 雙臂及手部肌肉。

變體山式 Parvatasana

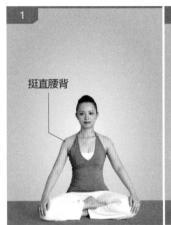
挺直腰背

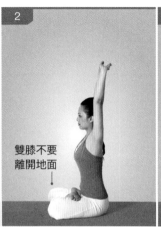
雙膝不要
離開地面

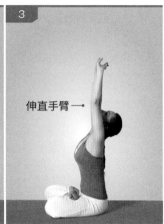
伸直手臂

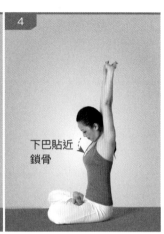
下巴貼近
鎖骨

線 性
示 意

1 以任何坐姿盤坐（圖1）。

2 雙手自體前十指交叉，吸氣，上舉，使兩上臂貼着耳後（圖2），雙手引領手臂向上伸展。

3 吸氣，翻轉掌心向上，抬頭看掌背（圖3），稍停留。

4 呼氣，保持脊柱挺直，向前屈頸椎，讓下巴儘量接觸鎖骨，舌抵後齶，正常呼吸，稍停留。動作中上臂和肩背保持挺直。

5 抬起頭，將雙臂自體前放下，將盤坐的雙腿交換位置後重複練習。

練習收益 這個體式除具有採取盤坐所帶來的益處外，還能強化神經系統，滋養頸、肩關節，胸部得到擴展，對腹內臟器也有一定按摩功能。向上伸展的手臂還可以帶動上半身肌肉，有效熱身。

目標肌肉 肩及軀幹肌肉。

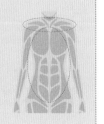

變體肩旋轉式 Shoulder Gyration

1	2	3	4
拇指放在掌心，握拳	聳肩，帶動肩關節旋轉	吸氣時向上聳肩	雙臂放鬆

1 保持身體穩定，將拇指放在無名指根下握拳(圖1)。在瑜伽體位裏面，握拳的方法基本如此。拳心相對，屈肘，兩小臂同地面平行。

2 向上聳肩，帶動着肩關節向前、向下、向後、再向上旋轉(圖2)，感覺肩胛骨也在帶動着動作。旋轉6~8圈。

3 反方向旋轉6~8圈。

4 打開雙臂，放回體側。保持雙臂放鬆，吸氣時向上聳肩(圖3)，稍停留。

5 呼氣時雙肩下沉，感覺肘尖帶動整個手臂和肩膀向地面沉落(圖4)。沉肩時請保證腰部穩定。

6 雙臂自然放回體側。

練習收益 這個體式可使雙肩、上背更加靈活，舒緩了手臂的緊張。

目標肌肉 ①肩部及背部肌肉；②手臂肌肉。

線 性
示 意

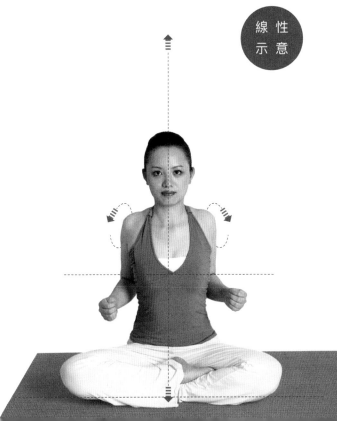

肩肘功
Elbow Exercises

線 性
示 意

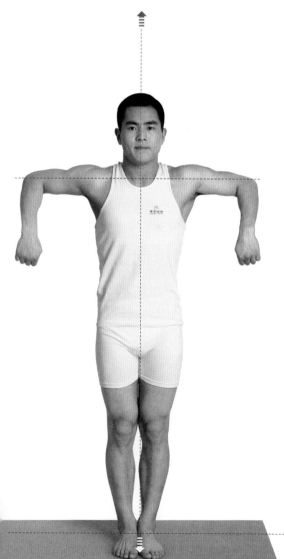

練習收益 可緩解肩膀和手臂的壓力。由於壓力消除和能量釋放，許多人在練習中會有手臂和手指麻脹的感覺。這個練習放鬆肘關節，強健手臂肌肉，還有助於減少肩臂部的贅肉。

目標肌肉 ①手臂肌肉； ②肩部肌肉。

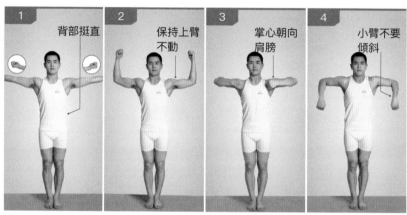

1 背部挺直　　2 保持上臂不動　　3 掌心朝向肩膀　　4 小臂不要傾斜

1 保持身體穩定，雙臂自體側平舉(圖1)，掌心向上，將拇指放在無名指指根下，握拳。

2 慢慢向上彎曲雙肘(圖2)。注意保持背部挺直，上臂不動並同地板平行。

3 慢慢旋轉肘部向前，掌心朝著肩膀(圖3)。

4 向下旋轉，保持掌心向後。此過程中上臂平行於地板，上臂和小臂成90度，儘量保持雙肩、前臂在一個平面上，不要將小臂向前傾斜(圖4)。如果打開拳頭的話，十指應垂直於地面。

5 繼續打開手肘，伸直手臂，掌心向後，兩臂仍然平行於地面。

6 彎曲手肘，掌心向後，小臂垂直於地面。向前彎曲、旋轉，掌心朝向肩膀，繼續向上，掌心朝著耳朵，慢慢打開手臂和拳頭，掌心向上。翻轉雙手，掌心向下，雙臂放回體側，深長呼吸，感覺肩臂充斥新的能量。

單臂風吹樹功 Tiryaka Takasana I

不要使身體向前或向後傾斜，初學者可以靠在牆上練習，以便保證肩、手臂、
腳跟、臀、後腦枕骨都靠在牆上。

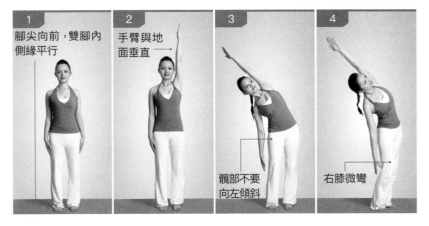

1	2	3	4
腳尖向前，雙腳內側緣平行	手臂與地面垂直	髖部不要向左傾斜	右膝微彎

1 保持山立功姿勢(詳見第55頁)，雙腳分開與髖同寬，也就是在兩膝間可放下一隻橫着的拳頭，腳尖向前，雙腳內側緣平行(圖1)。

2 吸氣，自體側抬左臂向上伸展(圖2)。過程中手臂和手指始終保持伸展。

3 呼氣，向右彎上半身，身體左側從髖、腋窩，直到指尖，都在伸展，髖部儘量不要向左側傾斜(圖3)，不要出現重量向一隻腳轉移的情況。

4 當左側適應伸展後，稍微彎曲右膝(圖4)，感覺到伸展感進一步加強。

5 吸氣，回到步驟2。呼氣，左臂自體側放下，右臂向上，重複練習。

練習收益 這個姿勢可以平衡左經和右經的氣息，
並且有助於放鬆身體，去除側腰的贅肉和脂肪。

目標肌肉 肩及軀幹肌肉。

線 性
示 意

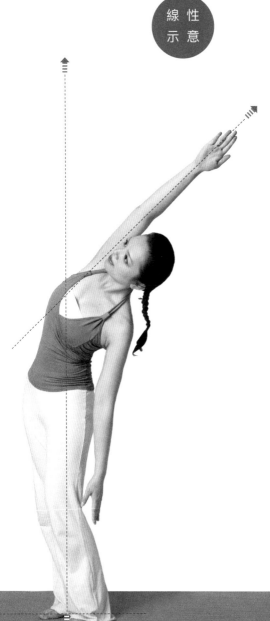

半閉蓮變體 Ardha Padmasana II

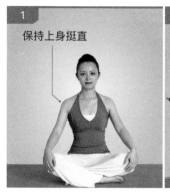

保持上身挺直

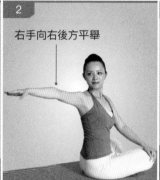

右手向右後方平舉

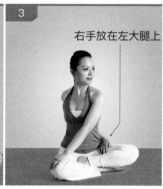

右手放在左大腿上

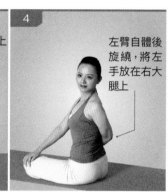

左臂自體後旋繞，將左手放在右大腿上

線性示意

1 雙腿交叉，簡單盤坐。保持腰背挺拔，雙手置於兩膝上（圖1）。

2 將左手放於右膝上。抬右臂，呼氣時，眼隨手動，在肚臍帶動下使身體向右後方轉動（圖2）。保持腰背始終同地面垂直。

3 將右臂自體後旋繞，試着將右手放在左大腿上，眼睛注視左肩外側（圖3），保持此姿勢，自然呼吸。

4 吸氣時打開右臂，身體向前旋轉，回到正中位置。

5 反方向練習（圖4）。

練習收益 這個練習鍛煉腰背，腹部器官也得到溫和刺激。

目標肌肉 軀幹肌肉。

腳部練習 Toe Exercises

1 坐在墊子上，雙腿伸直，雙手放於臀後半個到一個手掌的長度，手指指向腳的方向，挺直腰背，向後傾斜身體(圖1)。你可以稍聳肩，以保證雙腿的完全放鬆。

2 保持雙腳腳踝不動，十個腳趾向前彎曲(圖2)，再向後伸展(圖3)，重複12次。腰背挺直，但可以稍聳肩，以保持雙腿完全放鬆。

3 繃直腳背，將雙腳腳趾儘量指向前(圖4)。然後腳趾指向自己(圖5)，腳跟儘量向前。重複12次。

4 分開雙腿，保持腿部放鬆，雙膝不要彎曲。右腳以腳踝為中心點，做順時針方向旋轉。練習12圈後，反方向練習，之後交換左腳練習。在這個過程中，請保持雙腳腳跟緊貼地面。

5 同時旋轉雙腳，在兩腳的腳跟貼地的同時，儘量讓腳趾也貼向地面。注意不要讓腳踝伸展超過極限而扭傷。

練習收益 這個練習可以放鬆腳踝和腳趾，加強和補養小腿肌肉，同時消除雙腿的緊張感。久穿高跟鞋的都市女性，練習這個姿勢非常好。

目標肌肉 小腿及足部肌肉。

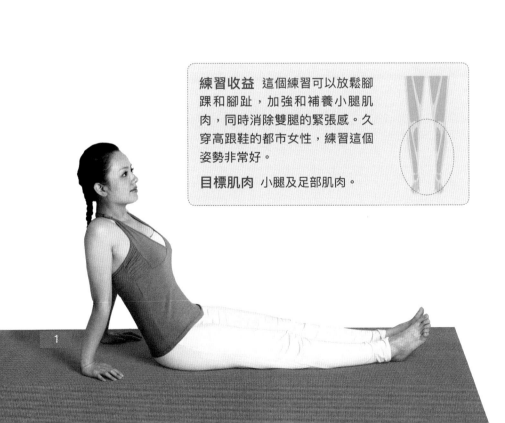

膝旋轉彎曲
Knee Rotation & Flexing Exercises

不要把腿部重量都放在雙手上。挺直腰背，但不要影響到整個身體的放鬆。尤其要注意小腿的放鬆，不要繃緊小腿肌肉，要將注意力放在膝關節上。

練習收益 這個練習可以放鬆、補養膝關節，對膝關節韌帶較緊的練習者非常有效，同時也能強健腹部和大腿的肌肉。

目標肌肉 大腿肌肉。

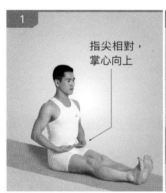
指尖相對，掌心向上

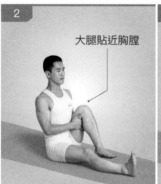
大腿貼近胸膛

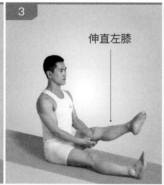
伸直左膝

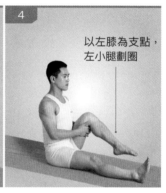
以左膝為支點，左小腿劃圈

線 性
示 意

1 坐在墊子上，挺直腰背，雙腿併攏，向前伸直（圖1）。

2 彎曲左膝，十指交叉，放在左膝窩下（圖2）。

3 呼氣時，將左大腿拉近胸膛。吸氣、伸直雙肘的同時，向前伸直左膝（圖3）。呼氣時收攏左膝，吸氣時伸直左腿，重複12次。此過程需將注意力放在膝關節，同時儘量保持腰背挺直。

4 換右腿練習。

5 此練習的第二部分從步驟3開始，將左大腿拉向胸部，抬高左小腿以左膝為支點，順時針方向劃圈（圖4），大腿和腳腕儘量不要移動，以左膝為支點，用左小腿劃圈，做12次，然後反方向旋轉。結束後，換右腿練習。

半蓮花膝部練習
Half Lotus Knee Exercises

練習收益　對於很多無法完成盤坐的人來說，這是不可缺少的練習。雙踝、雙膝和雙腿肌肉得到鍛煉和放鬆，補養了大腿肌肉和髖關節，對腹部也產生溫和刺激，減少相關部位的贅肉。

目標肌肉　大腿肌肉。

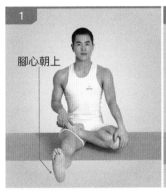
腳心朝上

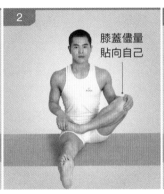
膝蓋儘量貼向自己

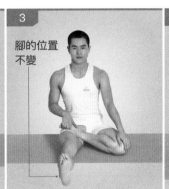
腳的位置不變

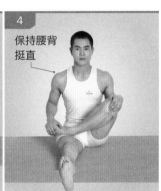
保持腰背挺直

1 坐在墊子上，腰背挺直，雙腿併攏，向前伸直。

2 彎曲左膝，將左腳跟放在肚臍下，腳心儘量向天。右手抓住左腳趾，左手放在左膝上(圖1)。保持腰背挺直。

3 吸氣，向上提起膝蓋，儘量讓膝蓋貼向自己(圖2)。

4 呼氣時，向下按壓左膝，儘量讓左膝落到地面上(圖3)。整個過程保證腳的位置並沒有因腿的活動而改變，腰背始終保持挺直。重複下壓和上提的姿勢6~8次。

5 雙手握住腳和膝(圖4)，把左小腿當作一支船槳，向前和向後划船一樣地轉動髖關節。先順時針旋轉12次，再逆時針旋轉12次。

6 換右腿練習。

線性示意

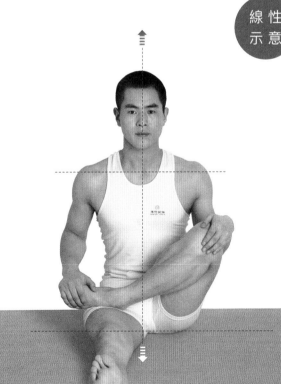

單腿背部伸展式

Jana Sirsasana

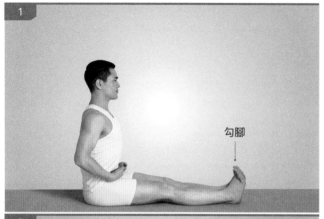

勾腳

1 坐在墊子上，雙腿併攏，向前伸直（圖1），並挺直腰背。

2 彎曲右膝，在確保雙臂在一個平面的前提下將右腳腳跟拉向臀，打開右髖，讓右膝貼向地面，帶動右腿外側完全放落在地面上。右腳掌貼放在左大腿內側，借助雙手讓右腳跟牢牢地抵住會陰。雙手拇指扣在一起，食指相觸，掌心向下，前平舉（圖2）。

3 吸氣，雙臂向上，放在耳後，手指向上伸展，挺直腰背。勾腳掌，讓腳趾儘量指向自己（圖3）。

⚠ 如果手臂發冷、發涼，請及時調整姿勢，以免手臂上的神經線受壓。

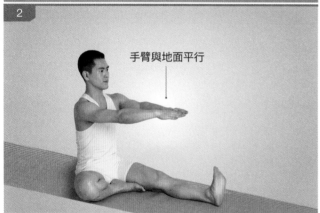

手臂與地面平行

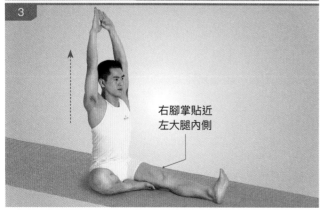

右腳掌貼近
左大腿內側

練習收益 人體最主要的神經線都在這個姿勢裏得到了伸展和滋養，歷來被譽為完美的瑜伽姿勢。生殖系統、消化系統、呼吸系統、循環系統都在該體位中受益，腎上腺、胰腺、胸腺、甲狀腺等腺體也都得到保養，腰部贅肉也得以減少。

目標肌肉 ①盆部、股部、膝部肌肉；②軀幹肌肉；③肩部肌肉。

4 呼氣，向前折疊身體，儘量做到小腹貼在大腿上，胸觸膝，在保持脊柱自然曲度的同時讓額頭觸脛骨，雙手盡可能抓到最遠的地方，如腳掌兩側，儘量使腳趾觸碰頭顱。將注意力放在眉心，雙肘貼放在地面上，儘量向兩側打開，體會到背部的伸展。保持此姿勢約20秒，儘量伸展背部。如果很容易做到，持續向前推送背部，用一隻手抓住對側的手腕，放在腳掌前面(圖4)。

⚠ 過程中始終保持勾腳掌，腳趾指向頭顱，儘量不要彎膝，腿背面落在地面上。

5 吸氣，慢慢地抬頭，保持着手及手臂的位置。眼睛向上看，一節節椎骨地抬起背至極限(圖5)，體會脊柱的伸展，稍停留。

6 打開雙手，收腰腹，有控制地抬起身體，雙手掌心向下，食指相觸，返回步驟3，稍停留。

7 慢慢放下雙手，換腿練習。

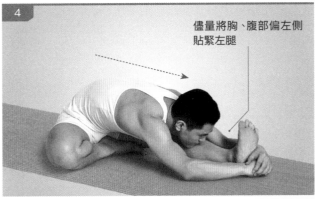

4

儘量將胸、腹部偏左側貼緊左腿

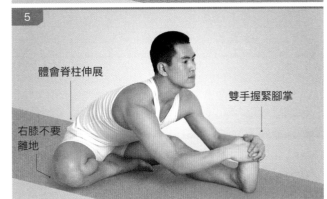

5

體會脊柱伸展

雙手握緊腳掌

右膝不要離地

線 性
示 意

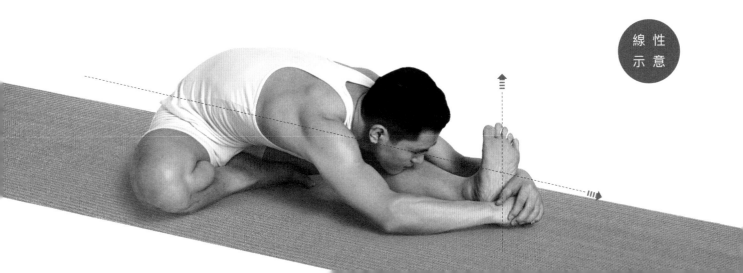

休息充分，能量充盈

每次體位練習結束後，一定要進行休息，讓身心得到有意識的放鬆，身體能量恢復充盈，並在體內重新分配，繃緊的神經得到鬆弛，可以有效避免或減輕練習後可能出現的疲勞以及遲發性肌肉酸痛。

如果只是練習了一兩個瑜伽體位，一般只需要回復到山立功（詳見第55頁），或者初始坐姿，深長呼吸，並感覺鍛煉過的部位所帶來的不同感受就可以了。

如果進行了系統的體位訓練，就要以仰臥放鬆功（Savasana）來進行練習後的休息。如果精力更充裕的話，最好以瑜伽休息術來結束練習。

仰臥放鬆功　Savasana

仰臥放鬆功又叫作攤屍式、仰屍功，但它還有一個非常好聽的名字，叫作「和平的姿勢」。在著名的瑜伽典籍《哈他瑜伽導論》中有這樣的描述：「好似一具屍體背向下躺在地面上，這就叫作仰屍功。它消除由其他體式引起的疲勞，促使精神平靜安寧。」所以體位練習結束後，都會以此作為必要的休息術，使身體自動療傷。而且，它對神經衰弱、失眠健忘以及其他疾病患者，都是極有益的練習。正確練習後，人們會有充沛的精力，並且有很輕盈、長高了的感覺。因此，這個看上去最簡單不過的體位，也是體位中最難的一個。

1.仰臥。 將後腦枕骨放在墊子上，保持頭顱和身體在一條直線上。雙腳的腳跟分開約30厘米，腳尖自然稍朝外，雙手掌心向上，自然地攤放在體側。閉上眼睛。

2.放鬆。 讓身體按照自己的需要呼吸，感覺全身放鬆。保持這個姿勢，直到身體許可的時間。

3.伸展。 起身時如果沒有時間收功喚醒身體，在起身前像伸懶腰一樣伸展一下身體，轉成側臥後再起身，也是安全的辦法。

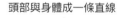

頭部與身體成一條直線

瑜伽休息術 *Yoga Nidra*

　　休息效果最好的當數瑜伽休息術，它是古老瑜伽中的一種頗具效果的放鬆藝術。「Yoga Nidra」的意思是完全集中導致的休息，但它與一般意義上的睡眠有着本質區別，因為在正確的練習中習練者可用意識控制它並且從意識中醒來。對於過於繁忙、缺乏睡眠的人來說，15分鐘的瑜伽休息術就能使人恢復精力，睡前練習至自然入睡可充分提高睡眠質量。

　　瑜伽休息術練習都分為三個階段：剛開始時可能只是進入深睡狀態；經歷過一段時間的練習後開始進入「Yoga Nidra」狀態，也就是身體進入很好的睡眠狀態，思想卻是完全清醒的；當進入第三階段時，身體和思維都是休息的，這時完全清醒的思想成了身體和感覺的控制者，它可以祛除身心疾病、純淨心靈，煥發太陽般的光芒，意識到整個宇宙與自己同在。這三個階段並不是一經達到便固定在某處，而是根據身心的狀態自行調整的。

一段完整的瑜伽休息術由6個方面組成：

1.感覺身體的位置並放鬆。

2.感覺呼吸。

3.感覺身體的每個部分在放鬆，從腳到頭移動。

4.感覺脈搏，血液循環和能量的流動。

5.通過積極的精神暗示來控制思維的波動，增加積極的潛能。

6.感覺身體中宇宙的本質和宇宙的意識。

閉上眼睛，放鬆全身，平靜自然地呼吸，在清醒的狀態中休息，體會安寧的感覺。

練習注意事項

休息術的訓練，通常只有經過系統訓練的人才可自我練習，大多數人需要教練的幫助，也可以選擇相應的休息術光碟來代替教練的引導。在選擇引導光碟時，一定要先聽，聽引導的聲音是否平靜、安詳、喜悅，自己能否接受這聲音。帶有過多個人感情的聲音可能會影響練習者的心態。

練習瑜伽休息術時，周圍環境要安靜，避免直接吹風，光線不要太強，夏天練習時請關閉空調及風扇，室溫偏低時則要蓋好毯子。仰臥放鬆功是進行瑜伽休息術的最好體位，這是能使精神和身體完全放鬆的最有效的姿勢。

深睡是瑜伽休息術的三個階段之一，所以如果睡着是正常的事情，不要着急或沮喪。

如果練習中被聲音驚擾，請調整好呼吸，繼續進行就可以。如果要中斷休息術，也請保持從容安定的側臥起身，一定不能在驚慌心悸的感覺中匆忙坐起。

對於頸椎有問題不可以仰臥的朋友，可以在其腦後放置柔軟而高度適中的墊子或小枕頭。

做休息術時，人的心靈處於敏感狀態，會有一些反應出現，但並不是所有練習者都會如此，隨着練習時間的推移，心理狀態的調整，這些問題也就會隨之消失。

1 有些人會經歷眼中有淚水，或是臉上浮現笑容，請不要放縱感覺或者刻意控制，只要保持旁觀者的態度就可以了。

2 有些人會感到過熱、過冷、肢體受到牽拉、肢體僵硬等，請關注仰臥放鬆的姿勢是否正確。如果引導詞沒有問題，就要考慮是否思想在練習時散漫無歸，並沒有真正放鬆或停留在某個階段，比如總是皺着眉頭的人會在結束時感覺頭皮發緊。

3 如果感覺肢體癱軟，可以活動肢體，調整呼吸或者請人幫忙移動體位。

4 自動形成風箱呼吸並伴隨全身抽搐的練習者，在確定沒有癲癇或心腦血管疾患的前提下，提示回到正常呼吸，並放鬆各部分肢體。

現在很多瑜伽課程，課程後休息術和收功只有10~15分鐘。在這裏，為大家提供的引導詞和收功方法，適合目前多數瑜伽課程的時間安排。其中，收功方法並不一定要在休息術結束後才能做，這也是一套經絡保健操，日常生活中可隨時練習。

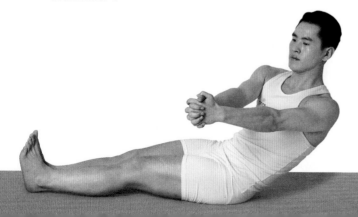
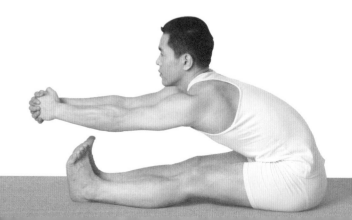

休息術引導詞——走近自我

請仰臥在墊子上，頭和身體呈一條直線，掌心向上，自然地攤放在體側，腳跟分開約30厘米，腳尖稍向外。擺好姿勢，閉上眼睛，停止身體外在的所有動作。感覺身體放鬆地躺在這裏。（仰臥放鬆功是進行瑜伽休息術的最好體位。）

關注呼吸，感覺到呼吸順暢，循環不止，這呼吸慢慢變得深長而均勻，每次呼吸都足以散佈到全身的每個角落。

下面我會說到身體的不同部位，請在心裏面感覺這個部位在放鬆。如果跟不上我的聲音，不要着急，只需要跟上我所說的下一個部位就可以了。從雙腳開始。

放鬆腳趾，腳掌，腳腕，腳跟。放鬆小腿肌和小腿骨。放鬆膝蓋，膝蓋窩，放鬆大腿肌和大腿骨，放鬆臀肌，骨盆和所有的腹內臟。放鬆上腹，肋骨，肋間肌，放鬆心、肺、雙肩。放鬆上臂、雙肘、前臂。放鬆手腕、手掌和手指。

將注意力移向腰骶，放鬆腰骶、下背、中背、上背。放鬆整個頸椎，每一節頸椎，每一節頸部的肌肉和韌帶都在放鬆。放鬆整個頭顱、頭皮、額頭、眉毛、眼眶、眼睛、上頜和下頜。因為放鬆，你感覺不到一絲緊張。因為放鬆，你會感覺到身體的重量，如同沉向海底，身體就這樣向下沉落，沉落。

感覺身體的每個部位都變得很輕，比一根羽毛還要輕，輕得像海底升起的氣泡，飄向海面，在陽光下如同白雲飄向天際。感覺身體變得很冷，冰冷，仿佛在冰天雪地中，身上沒禦寒的衣服。感覺肚臍下的一個部位正在變暖，愈來愈暖，愈來愈熱，逐漸灼熱。這熱量隨着呼吸向全身每一個細胞蔓延，整個身體都暖暖的，很舒服。

現在，你仿佛是另一個人，看見身體正躺在那裏。慢慢地，你走近自己的身體，走進自己的心，在內心深處，你會看到堅強、充滿愛、智慧和寬容的真實的自己。然後，你和這個堅強、充滿了愛、智慧和寬容的自己融為一體。

收功喚醒

腰背挺直　　雙肩放鬆

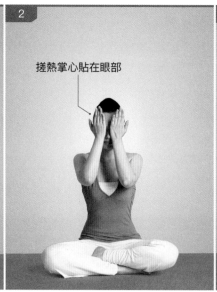

搓熱掌心貼在眼部

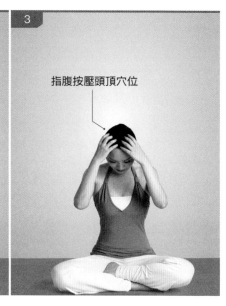

指腹按壓頭頂穴位

　　請大家對身體保持高度知覺，對自己說，我知道我在做瑜伽休息術，現在我已經重新充滿了精力和活力。

　　轉動手腕和腳腕，對自己說，我知道我在轉動手腕和腳腕。吸氣，伸個大大的懶腰，對自己說，我知道我在伸展。

1 呼氣時放鬆，慢慢轉成側臥，再次吸氣時，有控制地坐起來，用喜歡的一種瑜伽坐姿坐好(圖1)。

2 搓熱掌心，用溫熱的掌心去溫暖眼睛(圖2)，感覺眼睛吸收了這熱量。按摩臉龐，用指腹輕輕彈壓面部、額頭、眼角、上頜、下頜。着重按壓太陽穴、頜骨周圍。

3 分開十指，指腹沿上髮線向後，按摩過每一吋頭皮(圖3)。耳後也要用拇指滑梳過，如果平日有失眠或緊張性頭痛的朋友，請在頭頂的百會穴四周(四神聰穴)着重按壓。注意給自己一點溫柔的力氣。用左手繞過頭，提拉右眼角，提拉並按摩右耳。

　　沿着右腦後枕骨下向下按揉，按摩肩膀、手臂後側，再從手至肩按摩手臂前側。

　　用拇指和其餘四指拿捏肩膀，從肩到手按摩手臂，將拇指停留在手腕橫紋的中點處，其餘四指拿住手腕，上下活動。

　　按揉掌根、拇指下的大魚際。拇指和食指內外相對，按摩手掌心的凹陷處，即勞宮穴。用左手的拇指第一指節，按摩左手的虎口處，即合谷穴。按揉每個手指的指根，提拉手指頭。

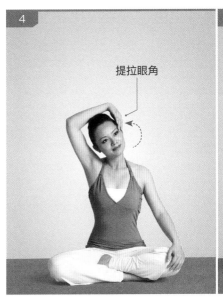

提拉眼角

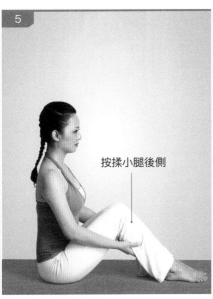

按揉小腿後側

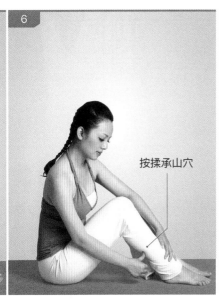

按揉承山穴

4 換右手練習。用右手繞頭，提拉左眼角(圖4)和按摩左耳。沿着左腦後枕骨下向下按揉，按摩肩膀、手臂後側，再從手至肩按摩手臂前側。從肩到手按摩手臂，將拇指停留在手腕橫紋的中點處，其餘四指拿住手腕，上下活動。按揉大魚際。按揉勞宮穴。用右手的拇指第一指節按摩左手合谷穴。按揉每個手指的指根，提拉手指頭。

5 甩動雙手，打開雙腿，從大腿開始按揉。掌心護在膝蓋上，五指打開，再向下按壓小腿。按揉小腿後側(圖5)和大腿後側。

6 彎右膝，沿着右腿腿肚下中點（承山穴）往下按(圖6)，依次按摩腳踝、跟腱、腳跟、足弓和腳背，沿腳心向上推，推到最硬的骨頭下面（湧泉穴）。

揉每個腳趾的趾根，活動一下腳腕，豎起腳掌，中指放在腳心處，向上提拉一下腳跟。

換左腿練習。彎左膝，沿着左腿腿肚下中點（承山穴）往下按，依次按摩腳踝、跟腱、腳跟、足弓和腳背，沿腳心向上推，推到最硬的骨頭下面（湧泉穴）。

按揉每個腳趾的趾根，活動一下腳腕，豎起腳掌，中指放在腳心處，向上提拉一下腳跟。

慢慢地吸氣站起，沿着腿的內側捶打下去，再從外側捶打上來，前側捶打下去，後側捶打上來。捶打肩、背、手臂，甩動雙手和雙腳，晃動身體。

PART 3
入門課程
適合初學者的 10 個簡易姿勢

可能你已經下了多次決心——明天一定要去瑜伽館。但可惜的是，每天還是要和心儀已久的練習失之交臂；可能你的家中已經積累了很多瑜伽光碟，卻從來沒有付諸行動。

其實，無論何時何地，每天只需一點閒暇時間，哪怕只有3分鐘，就能收穫時尚健康和快樂心情。本章所安排的瑜伽動作，最適合那些「懶人」一族，因為這些動作非常簡單，你可以在客廳、臥室，甚至是走路的時候練習。

當你順利地完成一個級別的每一個動作時，就會驚喜地發現，把它們聯結在一起就是一堂流暢完整的瑜伽課程。

簡單的自覺

坐：請大家以自己喜歡的坐姿盤坐在墊子上，感覺腰骶向上的力量。如果下腰骶處無法體會挺拔與力量的支持，就試着將雙手置於髖側，幫助支撐。如果覺得並不困難，就試着將雙手手指併攏，掌心微凹，狀若蓮瓣覆於雙膝內側，指尖向下。閉上眼睛，微收下頜，讓我們觀看自己的每次呼吸，感覺在每次呼吸間，心境漸漸地安詳；感覺在每次呼吸間，身體與周圍的環境漸漸和諧融洽。

站：請大家以山立功的狀態站在墊子上，閉上眼睛。如果閉上雙眼讓你覺得不夠穩定，請微啟雙目，或將雙膝分開一橫拳寬，感覺身體穩定地站立。試着觀看自己的每一次呼吸，感覺每次呼吸間心境漸漸地平和，感覺每次呼吸間，身體與周圍的環境漸漸和諧融洽。

山立功 Tadasana

第一步

1 九點靠牆。

2 雙腳內側緣併攏，腳下六點（雙腳的第一蹠骨頭，第五蹠骨頭和跟結節）均勻承重。

3 膝正對腳尖。

4 骨盆中立位（雙側髂前上脊同恥骨構成的三角形同地面垂直）。

5 脊椎中立位（腰曲距垂直面二至三橫指，肋骨後拉，下巴同胸骨上窩間可夾放一隻豎起的拳頭）。

6 肩帶穩定（雙肩舒展，向地面推送，感覺頭像氣球向天上飄）。

7 頭顱端正。

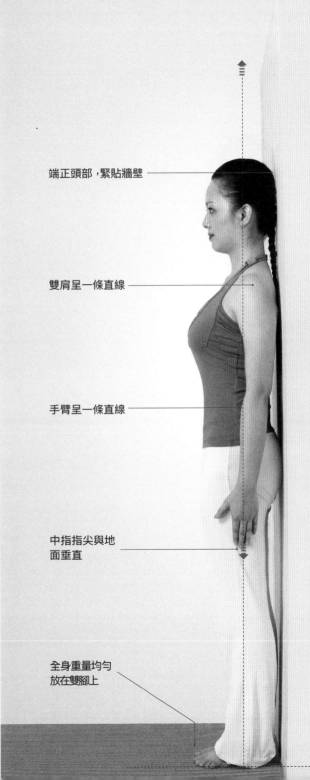

端正頭部，緊貼牆壁

雙肩呈一條直線

手臂呈一條直線

中指指尖與地面垂直

全身重量均勻放在雙腳上

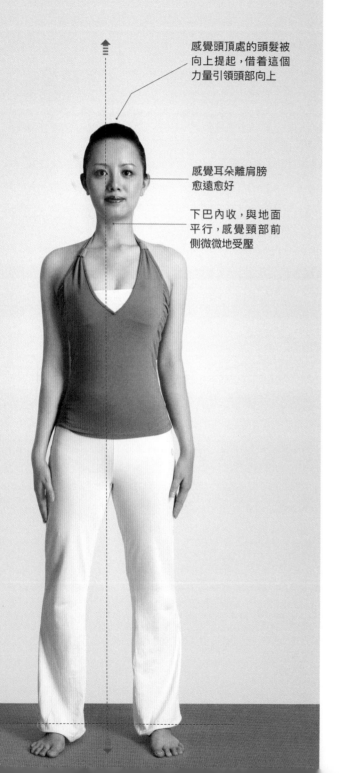

感覺頭頂處的頭髮被向上提起，借着這個力量引領頭部向上

感覺耳朵離肩膀愈遠愈好

下巴內收，與地面平行，感覺頸部前側微微地受壓

1 如果感覺腳掌前端承力過多，可搖動骨盆，感覺尾骨推向兩膝間，直到腳掌前後均勻承重；如果腳掌後側承力過多，可搖動骨盆，感覺恥骨向臀的方向推送，直到腳掌前後均勻承重。

2 如果感覺腳掌內側或外側承力過多，首先確認膝關節是否存在超伸或屈曲，然後使膝關節處於正常位置。

3 在膝關節處於正常位置的基礎上，如果腳掌內側過度承力，則以髖外旋的動作予以調整，直到腳掌內外側均勻承重；在膝關節處於正常位置的基礎上，如果腳掌外側過度承力，則以髖內旋的動作予以調整，直到腳掌內外側均勻承重。

4 如果感覺某一側身體過度承重，首先確認雙側髂前上脊位置及雙側肩峰是否在一條直線上，然後以側屈及側提姿勢使肩或髖處於正常位置；如果只是感覺某一側身體過度承重，但無法辨別雙肩及髖是否處於正常位置，試着向承重較輕的一側微微側屈身體，直到雙腳六點均勻承重。

練習收益 練習後，你可以清晰地感受到，保持站姿不是件容易的事。這個練習對養成正確的站姿很有幫助。不管對於身體健康還是氣質培養，正確姿態的重要性不言而喻。

在這種站姿上，脊柱基本上回到正常的曲度，對於頸椎腰椎有問題的朋友，這是一個最簡單而有效的康復訓練，還有利於保持平衡，放鬆脊柱，保持清晰的神志，改善氣血流動，達至內心寧靜。

目標肌肉 全身肌肉。

頸功 　Neck Exercises

這組練習並不困難，所有有針對性的頸部練習，都不能脫離這組動作。就算是大師級的瑜伽者，也不會放棄它們。平常可以每隔一天練習一次，來幫助頸部恢復健康活力。

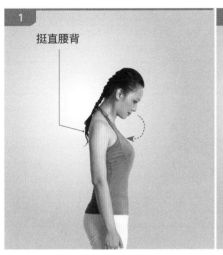

1 挺直腰背

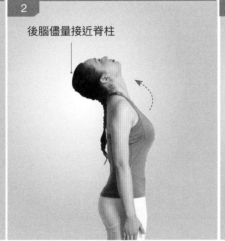

2 後腦儘量接近脊柱

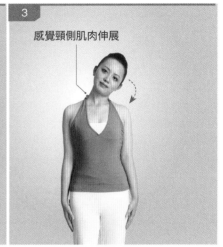

3 感覺頸側肌肉伸展

1 按山立功站好，或者選擇喜歡的任何一種瑜伽坐姿。保證背部挺直，雙肩放鬆。

2 呼氣，慢慢向前低頭，讓下巴儘量去接近鎖骨，感覺頸後側肌肉的伸展(圖1)。保持舌抵上齶，閉口，用鼻子呼吸。

3 吸氣時慢慢抬起頭，下巴平行於地面，感覺頭頂向上提拉。有控制地向後仰頭(圖2)，感覺頸前側肌肉的伸展，後腦儘量接近脊柱。

4 呼氣，頭慢慢回到正中。

5 重複練習8~10次。每次頭部回到正中時，適度伸直頸部。動作分解開應該是：向下、回正中、稍提拉、向後、回正中、稍提拉。注意動作的連續性。

6 保持雙肩放鬆，背部挺直。呼氣時，左耳找左肩肩頭(圖3)。

7 吸氣，回正中。

注意事項

練習中，如果頸椎發出「咔咔」的聲音，說明頸椎已出現輕微的增生。不要怕，恢復正常體態。經常鍛煉會讓狀況向好的方向發展。如果有頸椎問題，在動作中保證肌肉稍有感覺即可，如果練習時有任何不適，都只需做山立功，提拉頭頸即可，不要勉強練習。

雙肩放鬆

下巴和地面
平行

8 呼氣，右耳朵找右肩的肩頭(圖4)。吸氣，回到正中。重複練習8~10次。保持動作的連續性，不要讓頭向前或向後墜落。

9 深吸氣，呼氣後，慢慢將脖子扭轉到左側，眼睛看向左肩外側和後側(圖5)。

10 吸氣，回正中。呼氣，轉向另一側。

11 吸氣，慢慢回到正中。重複練習8~10次。注意每次回正中時提拉頭頸的感覺。

12 回正中，正常呼吸，稍停留。

13 呼氣時，下巴儘量接近鎖骨，緩慢地向左、向後、向右、向前。重複練習8~10次。

14 再一次將下巴接近鎖骨，然後向右、向後、向左、向前。重複練習8~10次。

> **練習收益** 頸部肌肉和韌帶得到了按摩和拉伸，肩以上的氣血循環暢通，可預防和消除緊張性頭痛，對於從事文書和經常從事腦力工作的人，這個練習可以讓頭腦變得更清爽。經常練習還有助於美顏。
>
> **目標肌肉** 頸部肌肉。

肩旋轉功
Shoulder Gyration

練習收益　擴展胸部，放鬆兩肩的關節，補養和加強背部，特別是兩肩胛骨周圍的區域，緩解肩背部緊張、肩周炎症，消除緊張性頭痛和頸部僵硬。

目標肌肉　①肩部肌肉；②軀幹肌肉。

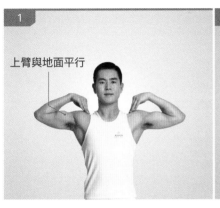

上臂與地面平行

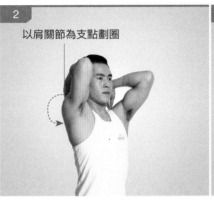

以肩關節為支點劃圈

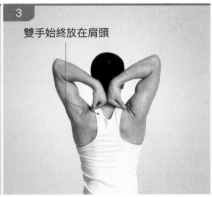

雙手始終放在肩頭

1 按山立功站好，雙臂側平舉，掌心向上，屈雙肘，十指輕觸肩頭（圖1）。

2 以肩關節為支點，兩上臂在體側劃小圓圈（圖2），體會肩、手臂、上背肌肉的伸展。圓圈越劃越大，直到雙肘在胸前相觸。旋轉12圈，反方向練習。

3 手指仍然放在肩頭，上臂與地面平行。吸氣，上抬雙臂，雙手手背在腦後相觸（圖3）。呼氣，雙肩下沉，但頸椎仍向上提拉。練習6~12次。初學者可以靠着牆壁來完成。

4 上臂恢復水平，手指仍然放在肩頭。吸氣時打開雙肩，雙肘儘量向兩側後方打開，擴展胸膛（圖4）。

5 呼氣，雙臂向前，雙肘在體前相觸。重複6~12次。

6 吸氣，上臂在體側側平舉。呼氣，掌心向下，雙手放下。深呼吸，感覺所有的緊張和壓力，都從肩和雙臂上釋放出去。

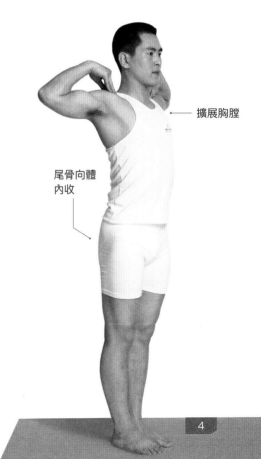

擴展胸膛

尾骨向體內收

腰轉動功
Kati Chakrasana II

練習收益 放鬆脊柱和背部的肌肉群，防止和矯正各種不良體態，消除腰部和髖關節的僵硬強直，消除附着在此處的贅肉。按摩內臟，緩解便秘，排除脹氣。

目標肌肉 軀幹肌肉。

線 性
示 意

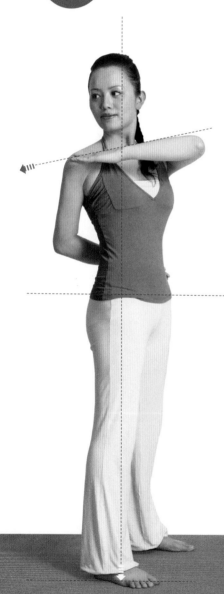

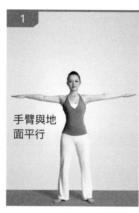

手臂與地面平行

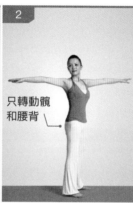

只轉動髖和腰背

膝蓋保持不動

1 按山立功站好，雙腳分開，腳尖稍向外，略與肩寬，雙臂側平舉（圖1）。

2 深吸氣。呼氣時，在肚臍的帶動下身體轉向右側。膝蓋始終指向腳趾方向，不要轉動大腿骨和膝蓋，而只是在轉動着髖和腰背（圖2），以保護膝關節，使練習效果最大化。

3 當轉到極限時，屈雙肘，左手放在右肩上，右手掌心向外放在左髖上，眼睛看向右肩外（圖3），深長呼吸。每次呼氣，可以加強扭轉的強度。

4 吸氣時，打開肘關節，雙臂恢復與地面平行，慢慢轉動身體回正前方。

5 呼氣，向左側轉動身體，將左手掌心向外放在右髖上，右手掌心向內，放在左肩上，保持深長呼吸。保持手臂側平舉，認真體會腰腹肌肉的伸展和收縮。

6 吸氣時，身體回到正中。呼氣時，雙臂自體側放落，回到山立功的站姿。左右各練習 4~6 次。

克爾史那姿勢　Krsnasana

這是本書的第一個平衡姿勢。平衡是人體保持體位，完成各項日常生活活動，甚至是有效理性思考的保證。克爾史那在瑜伽傳說中是最優雅、最美麗的神明，他的微笑始終如陽光般溫暖。所以，在此練習中，微笑是不可缺少的元素。

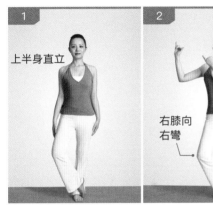

上半身直立

右膝向右彎

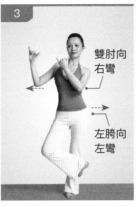

雙肘向右彎

左胯向左彎

線性示意

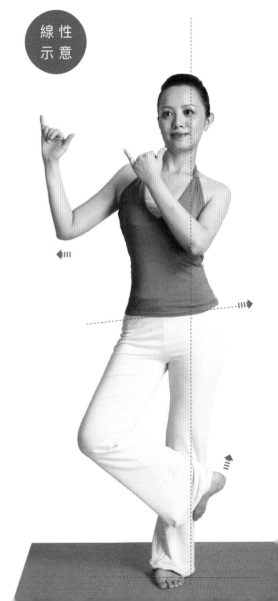

1 保持山立功，抬右膝，提右腳，跨過左腳，右腳趾指向左腳掌的中點，儘量地開右髖，讓右膝向右（圖1）。

2 向左推髖，體前彎雙肘，雙手做「六」的手勢，左手掌心向內放在口邊，右手掌心向外放在肩前（圖2），像是在悠閒地吹着笛子，眼睛看向右手的小指。

3 如果可以，慢慢將右腳沿着左小腿向上滑送（圖3）。在這姿勢上儘量停留最長時間。腳跟不要超過右膝蓋。

4 呼氣時慢慢向下滑落右腳，收髖，雙手回到體側，回復山立功。換另一側練習。

簡易雙角式
Ardha Dwi Konasana

練習收益　作為雙角式的預備姿勢，很好地伸展肩、臂和腿，對神經系統也有鎮定效果，可以改善緊張與抑鬱，改善腦供血。初學者可以培養注意力，還可以美化身體線條。

目標肌肉　①肩部肌肉；　②腰背肌肉；　③腿部肌肉。

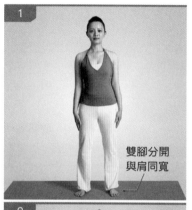

雙腳分開
與肩同寬

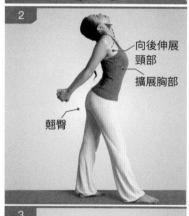

向後伸展
頸部

擴展胸部

翹臀

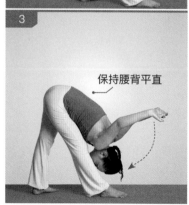

保持腰背平直

1 保持山立功，調整呼吸，雙腳分開與肩同寬(圖1)。

2 右腳向前邁出一步，雙手放至身體後面，掌心相對，十指交叉握拳，向後延伸兩臂，並盡可能地抬高。吸氣時抬頭，向後伸展頸部，翹臀，打開雙肩，擴展胸部(圖2)。在這姿勢上稍停留。

3 呼氣時，以髖關節為基點，有控制地向前摺落上身。體會臀部向上頂、腿後側與背部伸展的感覺。如果身體許可，可將整個上半身貼在腿上。始終保持腰背平直。雙膝不要過度地向後壓，如果膝後側有疼痛感，請稍稍彎曲膝關節。

4 放鬆肩部，雙肩和手臂最好做到與地面平行或呈一定角度(圖3)。翻轉手掌心，放鬆雙肩。向上提拉兩膝，可以使大腿肌更結實。

5 吸氣時，雙臂向上牽引身體。抬頭，收緊腰腹，脊柱一節一節地向上翹。回到抬頭，翹臀，挺胸的姿勢。

6 呼氣時，放下雙臂，收回右腿，回到山立功站姿。交換體位練習。雙側動作完成回到山立功後，可以閉上眼睛，感覺體內的循環更有活力。

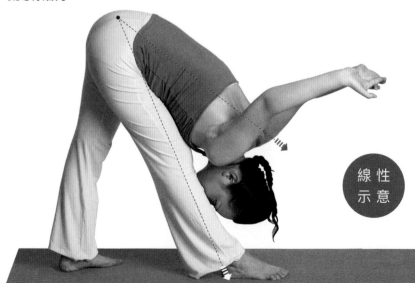

線性
示意

弦月式 *Ardhachandrasana*

為了保證最佳練習效果，初學者最好背靠牆壁練習。

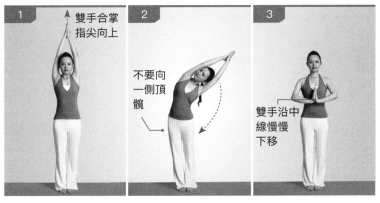

1 按山立功站好。雙手自胸前合掌，吸氣，向上伸展過頭，手指向上，雙臂儘量放在耳後(圖1)。

2 呼氣時，注意保持兩髖在同一高度上，骨盆垂直於地面。身體向左側彎曲，眼睛看向右斜上方(圖2)。保持手臂的挺拔與伸展。大拇指始終貼着牆，雙腿站穩。避免一隻腳承重、另一隻腳無法保持平衡的情況。

3 吸氣時，身體回到正中。呼氣，向右側彎身體。每側重複練習3~6次。

4 將合十的雙手沿身體前側中線慢慢放下，掌心相對，壓放至肚臍前(圖3)。最後將雙手分開放歸體側。

練習收益 提高脊柱彈性及靈活性，消除手臂及腰側贅肉，使身材更加挺拔、輕靈和優雅。身體的消化能力與平衡能力也有所提升。伸展全身肌肉，有利於纖體塑形。

目標肌肉 軀幹肌肉。

線 性
示 意

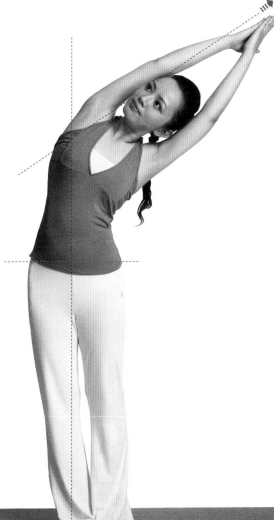

怪異式 Awkward Pose

這是個下蹲的動作。蹲有益健康，它與胎兒在母體內的姿勢非常相似，也是人類尋求舒適和庇護的本能姿勢。

線 性
示 意

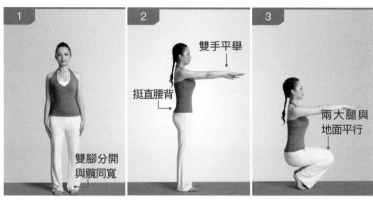

雙手平舉
挺直腰背
兩大腿與
地面平行
雙腳分開
與髖同寬

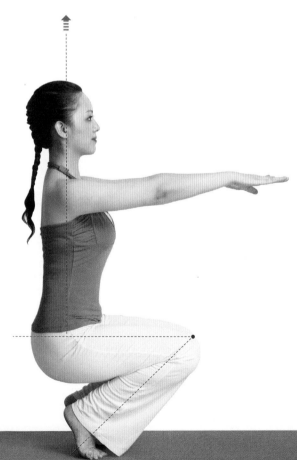

1 按山立功站好，雙腳併攏，也可以雙腳分開與髖同寬或與肩同寬(圖1)。

2 抬起雙臂，掌心向下，前平舉(圖2)，保持正常呼吸。

3 呼氣時下蹲，同時踮起雙腳腳尖，直到兩大腿和地面平行(圖3)，在這姿勢上，停留6~12秒，注意保持背部的挺直。

4 吸氣時，有控制地站起來，同時腳跟落地，回到山立功站姿。

練習收益 下蹲時，腹部、腿部、臀部的肌肉都得到了最大限度的擠壓，下肢血液更快回流到心臟，從而促進血液循環，肺活量因此增加。補養和加強大腿和腰腹部肌肉，改善心肺功能，加強平衡能力。髖關節、膝關節、踝關節等也得以強化。由於此姿勢可溫和地增加心率，改善循環，所以是極好的減脂熱身動作。

①
②

目標肌肉 ① 核心肌群；② 盆部、股部、膝部肌肉。

貓式　Marjariasana

這是頗為經典的瑜伽體位，不論是強直性脊柱炎的康復，還是孕前產後的調理，從背肌的伸展到腹肌的強化，各種各樣的運動康復體操中都可以看到這個體位的身影。

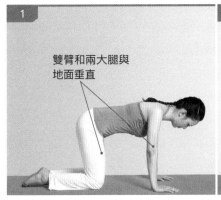
雙臂和兩大腿與
地面垂直

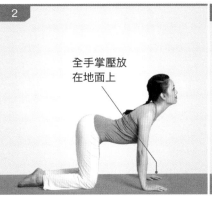
全手掌壓放
在地面上

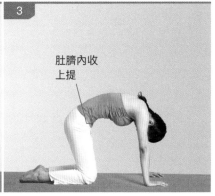
肚臍內收
上提

1 跪在墊子上，雙腳腳趾自然向後貼放於地面。手指向前，雙臂向體前推送，直至雙臂和兩大腿垂直於地面(圖1)。雙膝分開約一橫拳的距離。

2 吸氣，收縮背部肌肉，壓腰，翹臀，打開雙肩，挺胸，頭儘量向後仰(圖2)，感覺肚臍沉向地面。體會頸、肩、背的感覺。屏氣停留或保持自然呼吸約6秒。

3 呼氣，肚臍內收上提(圖3)，感覺腹部內臟的收縮。拱背，將頭顱垂落至兩臂間，感覺尾骨扣進體內，腰腹高高離開地面成拱形。屏氣停留或保持自然呼吸約6秒。重複練習8~12次。

4 吸氣時回到步驟1，將臀向後移送到雙腳跟上，挺直腰背坐在腳跟上，掌心向上，十指相對深呼吸。

練習收益 這是滋養脊神經的初級練習，可使脊柱更富彈性。頸、肩、腰、背得以放鬆，緩解背痛。所有的腹內臟器及腺體得到按摩，消化系統得到調理。可減少腰腹贅肉。對於女性的痛經、經期紊亂有很好的調理效果。配合呼吸練習，可加快淋巴系統的排毒速度，從而使身心更具活力。

目標肌肉 軀幹肌肉。

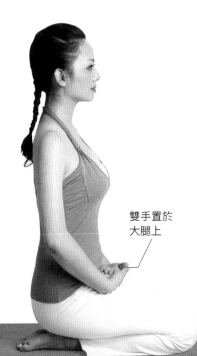
雙手置於
大腿上

簡易反船式
Viparita Navasana

練習收益 這個動作可以安全地鍛煉腰背肌肉，就算是腰背有問題的朋友也可以放心。增強背部肌群的肌肉力量和肌肉耐力，提升脊柱彈性。補養肩部和髖關節，減輕腰骶及上背疼痛，改善駝背圓肩等不良體態。對消化系統、呼吸系統均有很大益處。

目標肌肉 肩背伸肌。

1 俯臥，下巴貼在墊子上，雙手十指交叉，掌心向上，自然地放在腰背處(圖1)。

2 吸氣時，向前伸左臂，使左臂貼着耳朵向前伸展(圖2)。

3 呼氣時，抬高左臂和右腿，胸部隨手臂抬高，儘量讓左臂始終貼左耳。左腿牢牢地放在墊子上，右手掌心向上放在腰骶處，右肘沉放在地面上，保證腰腹貼靠地面。目光向前平視(圖3)。保持此姿勢自然呼吸。

⚠ 儘量地保持抬起的手和腳在一個平面上。

4 呼氣時慢慢放下右腿和左臂。收回左臂，再次雙手十指交叉，掌心向上自然置於腰骶，側過臉，調整呼吸。交換體位，重複練習4~6次。

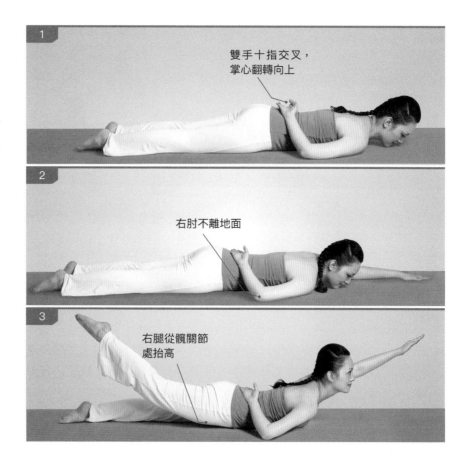

1　雙手十指交叉，掌心翻轉向上

2　右肘不離地面

3　右腿從髖關節處抬高

線性示意

練習後的放鬆休息

在一套入門課程做完之後,讓我們來放鬆休息一下,可以採用前文介紹的仰臥放鬆功等休息方法(參見第46~51頁)。

1 不要給自己壓力,在時間允許的時候比照練習,可以每次只開始一個姿勢的研習。

2 一定要閱讀文字部分,這能保證你的學習正確並有更多的興趣與收穫。留心每個動作說明中你需要注意的感覺,這是要在練習中記得提醒自己的。

3 當你充分地了解一個姿勢後,再開始下一個。這種充分當然不是指標準的完成和充分的理解,只是請你在想到動作的名稱時,可以同時想起它的姿勢和注意事項。做的時候不要求一定標準,但一定要按說明做,做正確。

4 如果你可以熟練地掌握這10個動作,請將它們連在一起做,也就是完成每個動作後,回到起始姿勢,保持2~3個深呼吸。然後開始下一個。注意,不要調整動作順序,這樣,你就有了一套流暢的瑜伽練習。

5 如果時間許可,前面的暖身練習最好也可以熟練掌握。

6 當這些瑜伽動作你能很輕鬆地完成後,請開始下一個階段的練習。

瑜伽練習需要一步一個腳印慢慢來,急於求成不但鍛煉不到身體,而且容易傷到身體。所以,當你們能輕鬆完成每一階段的任務後,再進行下一階段的鍛煉。

PART 4
初級課程
體驗瑜伽的驚喜

　　從本章開始，我們將進入瑜伽的初級學習階段，要遵循瑜伽每一個練習原則，從簡單的體位起步，嚴謹、準確的開始是高難度動作的基礎與保障。同時，你會愈來愈深刻地體會到瑜伽帶給我們身體的驚喜，並帶我們找回健康美麗與自信好生活。

簡易坐 　Sukhasana

又叫作安逸式，是初學者最理想的一種坐姿。手指向下，掌心舒服地放在膝蓋上，這種姿勢在很多的密宗教法裏，被稱為「輕安自在心式」。用這種坐姿，可以保持簡單的調息或冥想。

1 雙腿併攏，向前伸直，彎起左小腿，把左腳放在右膝或右大腿下。

2 彎起右小腿，右腳放在左膝或左大腿下，如果可以，儘量使腳心向上。

3 雙手掌心向下輕放在兩膝之上。這個過程中，雙腿可交換位置，繼續保持。

練習收益 這種姿勢據說可以讓我們產生希望的火花，體會到自己的尊嚴和強烈的謙卑感，讓自己得到愉快的休息和啟發。

從健康的角度來說，這個姿勢可以加強我們的兩髖、兩膝和兩踝，補養和增強神經系統功能，減輕和消除風濕和關節炎，同時能平衡我們整個身體的氣息，增強安詳和健康的感覺。

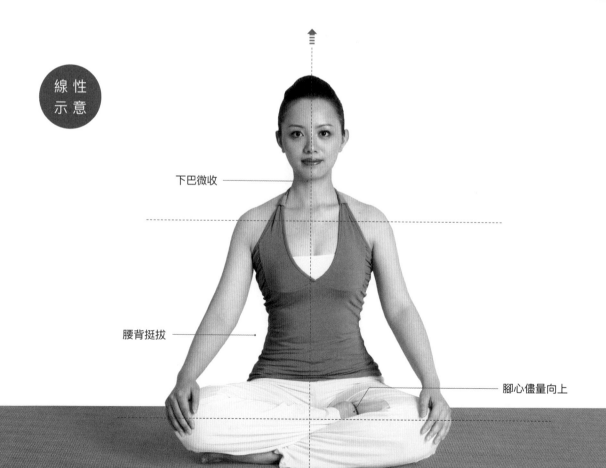

線 性
示 意

下巴微收

腰背挺拔

腳心儘量向上

初級體位前熱身組合

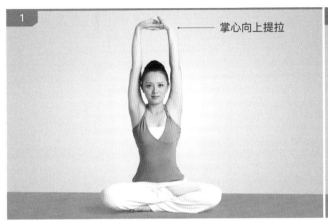

掌心向上提拉

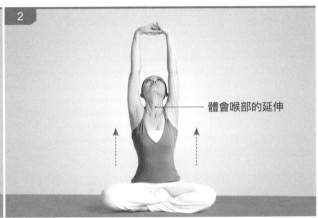

體會喉部的延伸

1 保持簡易坐，將雙手自兩膝向上抬起，轉動手腕和手指，活動肘關節，並將雙臂向上伸展，然後雙手十指交叉，掌心翻轉朝上。請在下面每個動作的定型狀態自然呼吸，停留4秒左右。

2 上臂置於耳後，感覺掌心用力向上拔起(圖1)。頭頂向上引領，臀部安然坐好，讓雙手提領身體向上。

3 吸氣，雙唇自然閉合，舌尖抵住上膛後齶，頸椎向後伸展，體會整個喉部得到延伸(圖2)，脖頸前側拉伸。

4 呼氣，頭回正中，手臂和頭部引領身體向上提拉。

5 再次呼氣，試着讓下巴放到胸前的兩鎖骨間(圖3)。體會脖頸後側的拉伸感。

保持手臂、脊背在一條直線上

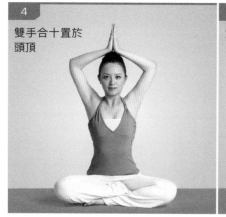

4

雙手合十置於頭頂

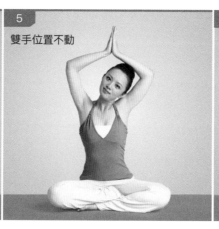

5

雙手位置不動

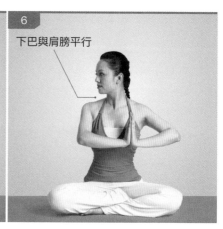

6

下巴與肩膀平行

6 吸氣抬頭，頭部回到正中，頭頂向上提拉，手掌向天延伸，呼氣翻轉手，雙手合掌，屈肘下移，直到掌根放於頭頂（圖4）。

7 左耳傾向左肩（圖5），體會右側頸部伸展。

⚠ 保持雙手指向天花板，不要跟隨頸部動作。

8 吸氣，頭部回到正中。呼氣，反方向重複。

9 吸氣，頭部回正中，向上提拉。

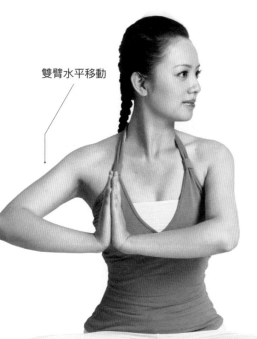

雙臂水平移動

10 再次呼氣，雙手沿中線下移，回落胸前合掌。

11 雙掌合十，水平推向身體左側，頸部右轉（圖6）。

12 吸氣，頭部和雙手回到正中，提拉頸椎和脊背。

13 呼氣，交換體位，雙掌向右側平推，扭轉頸部至左側到極限（圖7）。

14 吸氣，雙手回到胸前合掌，再慢慢放回兩膝。

7

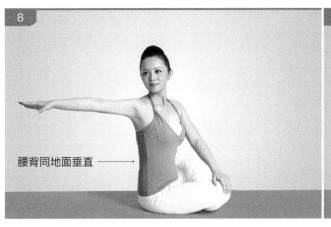

腰背同地面垂直

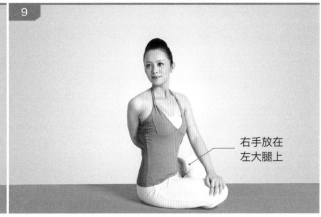

右手放在
左大腿上

15 抬左臂，將左手放於右膝上。抬右臂，呼氣時，眼隨手動，在肚臍的帶動下身體向右後方扭轉(圖8)。注意保持腰背始終同地面垂直。

16 將右臂自體後旋繞，右手放在左大腿上，眼睛看向右肩外側(圖9)，保持姿勢，自然呼吸。

17 吸氣時打開右臂，身體向前旋轉，回到正中位置。

18 反方向重複旋轉動作，然後回到正中位置。

19 將盤坐的雙腿打開，向前伸直，雙手指尖向前放於臀後約一個手掌的位置，身體略後傾，雙腳做踩踏板的動作(圖10)，轉動腳踝，屈伸兩膝。

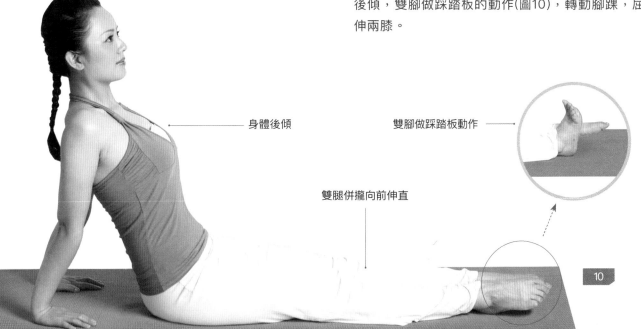

身體後傾

雙腳做踩踏板動作

雙腿併攏向前伸直

10

磨豆功
Udarakarshanasana

練習收益 這個姿勢使所有腹內臟器得到按摩，使它們獲得活力，充滿動力。可有效緩解便秘，排除腹中脹氣，並使脊柱和頸肩區域的緊張得到明顯改善，同時強化了腰背和腹肌。

目標肌肉 ①腰背肌肉；②腹部肌肉。

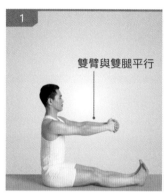

雙臂與雙腿平行

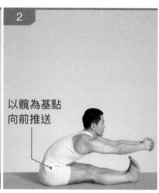

以髖為基點向前推送

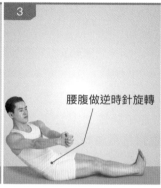

腰腹做逆時針旋轉

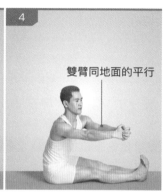

雙臂同地面的平行

線性示意

1 坐在墊上，雙腿併攏，向前伸直。

2 雙手十指交叉相握，自體前抬起，與雙腿平行(圖1)。注意始終保持背部挺直和雙臂同地面的平行。

3 呼氣，以髖為基點，挺直腰背向前推送身體(圖2)，至極限。

4 吸氣，向左、向後推送身體；呼氣時，向右、向前推送身體。使腰腹做逆時針旋轉(圖3)。保證雙臀不要抬起或移動位置。

5 重複6~12次之後，再以順時針方向推送身體(圖4)，旋轉腰腹。

簡易扭撐式
Ardha Matsyendrasana

練習收益　可改善消化系統，增加背部的肌肉彈性；滋養脊背神經，靈活髖和肩關節；緩解腰部脹痛。

目標肌肉　腰腹肌肉。

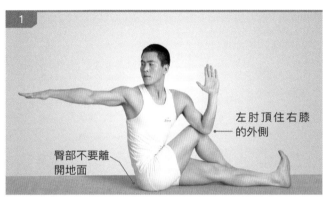

左肘頂住右膝的外側

臀部不要離開地面

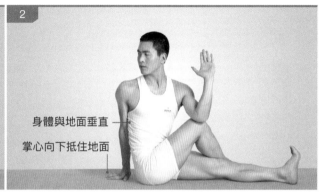

身體與地面垂直

掌心向下抵住地面

1 坐在墊子上，雙腿併攏，向前伸直。

2 彎右膝，抬左臂，右腳跨過左膝，肚臍向右轉，左肘頂住右膝的外側(圖1)。

3 抬右臂，眼睛看向右手，呼氣時眼隨手動。向右後方水平推送身體到極限，右臂伸直，眼睛看向右肩的外側(圖2)，保持姿勢停留。身體儘量和地面保持垂直。

4 吸氣，解開身體，恢復坐姿，交換體位練習。

線性示意

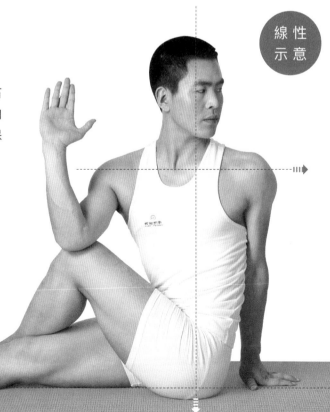

初級雙腿背部伸展式
Pash Chimottanasana I

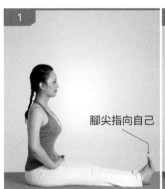
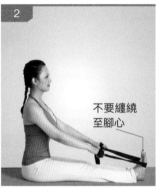
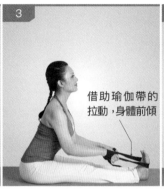
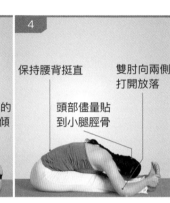

腳尖指向自己

不要纏繞至腳心

借助瑜伽帶的拉動，身體前傾

保持腰背挺直

雙肘向兩側打開放落

頭部儘量貼到小腿脛骨

線性示意

1 坐在墊子上，雙腿併攏，向前伸直，腳尖指向自己(圖1)。

2 將瑜伽帶纏繞在腳掌骨上，雙手抓着瑜伽帶的兩端，保持腰背挺直，根據身體狀況可捲起帶子的兩端(圖2)。注意瑜伽帶不要纏繞至腳心。

3 稍用力拉動瑜伽帶，始終保持腳呈勾腳狀態(圖3)。如果柔韌度很好，可以不再借助瑜伽帶，勾起腳，雙手握住雙腳腳掌，身體前傾，雙肘向兩側打開放落(圖4)。

練習收益 滋養神經系統，緩解緊張與疲勞，按摩所有胸腹內臟，全身最長的經絡和神經也得到伸展。

目標肌肉 ①腰背肌肉；②腿部肌肉。

①

②

半輪式
Table Pose

練習收益　這個體位能有效地強化腹肌和腰背力量。骨盆穩定性也有提高，髖及腰腹區域贅肉得以消除，肩與膝關節的穩定性也增加。

目標肌肉　①肩部肌肉；②核心肌群。

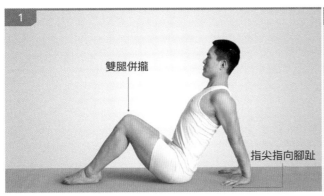

雙腿併攏

指尖指向腳趾

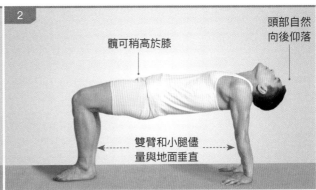

髖可稍高於膝

頭部自然
向後仰落

雙臂和小腿儘
量與地面垂直

1 坐在墊子上，雙腿併攏，向前伸直。

2 屈雙膝，雙手向後推送，指尖指向腳趾，腳跟與手指距離臀部均約一個半腳掌的長度。

3 呼氣，手與腳支撐，向上抬高髖關節，直到大腿和上身在一條直線上，平行於地面，而雙臂和小腿平行，垂直於地面，頭部自然後仰垂落(圖2)。

4 呼氣時有控制地放落身體。伸直雙腿，挺直腰背，雙手掌心向上，十指相對，深呼吸。

線 性
示 意

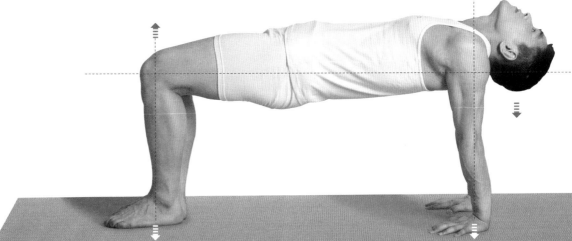

簡易水鶴式
Upavistha Konasana I

練習收益 這個體式可以刺激女性的卵巢、男性的前列腺，對於生殖腺體有很好的保養作用。骨盆區域循環旺盛，可防治疝氣、月經不調等疾患，還可減少下腹部贅肉，靈活放鬆髖關節，減輕坐骨神經痛。

目標肌肉 ①背部肌肉；②腿部肌肉。

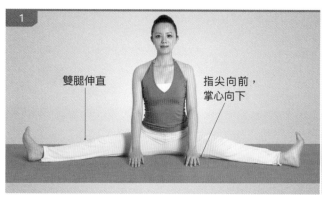

雙腿伸直　　　　　指尖向前，掌心向下

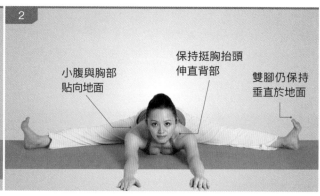

小腹與胸部貼向地面　　保持挺胸抬頭伸直背部　　雙腳仍保持垂直於地面

1 坐在墊子上，雙腿併攏，向前伸直，然後雙腿向兩側分開，腳掌保持與地面垂直。

2 雙手指尖向前，掌心向下放於體前。

3 呼氣，向前推送手臂，直到身體極限。小腹與胸部貼向地面(圖2)，下巴也推送到地面上，深長地呼吸，保持姿勢停留。注意雙腳垂直於地面，腳尖指向天。

4 吸氣時，慢慢地往回推送身體，併攏雙腿，深呼吸。

線性示意

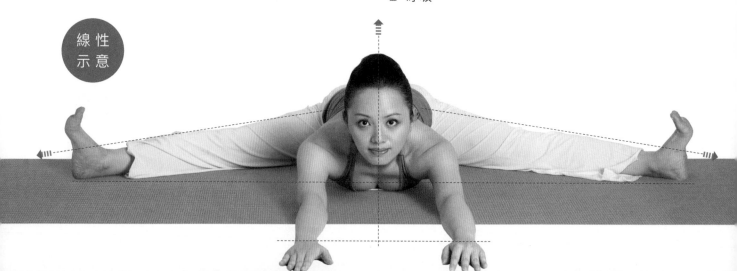

轉軀觸趾式
The Torso Twist Toes Touch

練習收益　在這個姿勢裏，肩和腰背都得到活動；腹肌尤其是腹斜肌得到伸展和強化；腹內臟器也得到按摩，同時，也伸展了腿部肌肉。

目標肌肉　①腰腹肌肉；②腿部肌肉。

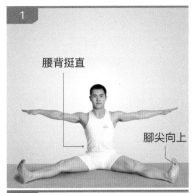

腰背挺直
腳尖向上

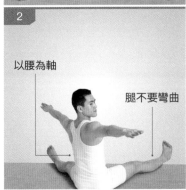

以腰為軸
腿不要彎曲

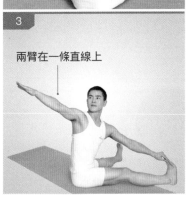

兩臂在一條直線上

1 坐在墊子上，雙腿併攏，向前伸直。

2 將雙腿向兩側分開，腳尖向上。雙臂側平舉，掌心向下，保持腰背挺直。

3 呼氣，肚臍帶動身體向右轉，轉至極限處時，用左手去抓右腳的小腳趾，右腳尖向上。注意左臀不應該翹升。

4 打開雙肩，使兩臂在一條直線上，回頭看右手的中指尖。將右臂向斜上方延伸。

5 吸氣，抬起身體，軀幹轉回正中，呼氣時轉向左側。

6 重複練習6~8次。再次轉回正中後呼氣，放下雙臂，雙腿併攏，挺拔腰背，掌心向上，十指相對，深呼吸。

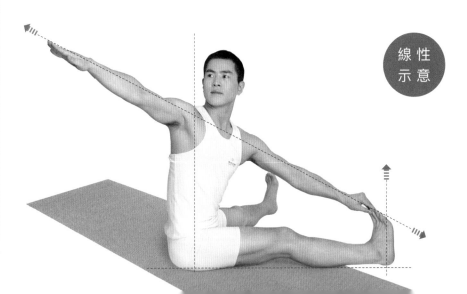

線性示意

束角式
Baddha Konasana

練習收益 經常練習這個體位，可以保持腎臟、前列腺、膀胱健康；強健女性卵巢功能，調經止帶；① 也可防治靜脈曲張、疝氣、坐骨神經痛和睪丸墜痛。作為孕前調理和孕中保健練習也是不錯的習練方式。②

目標肌肉 ①背部肌肉；②盆部、股部、膝部肌肉。

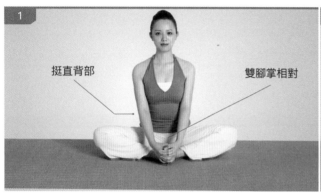

挺直背部　　　雙腳掌相對

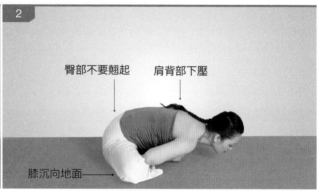

臀部不要翹起　　肩背部下壓

膝沉向地面

1 坐在墊子上，雙腿併攏，向前伸直。

2 屈雙膝，雙髖外展，雙腳腳心相對，雙手十指交叉，包裹住十個腳趾，沿地面向自己推送雙腳，腳跟牢牢地貼向會陰(圖1)。

3 調整呼吸，呼氣時，氣沉雙肘，感到雙肘向下壓的力量帶動整個腰背向下沉落，直到雙手手肘貼放在大腿和小腿的接縫處，稍停留。每次呼氣借助雙肘沉落的力量將雙膝向下按壓。

4 再次呼氣時，氣沉雙肘，帶動肩背和頭部向下，直到下巴觸碰到地面(圖2)，深長地呼吸，保持姿勢。

5 吸氣，慢慢地抬頭，感到椎骨逐節地抬高身體，直到腰背垂直於地面。眼睛平視前方，深呼吸。

6 雙腿併攏，向前伸直，恢復坐姿。

線性示意

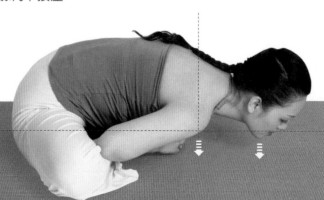

坐式腰背強壯功
Back-muscles Exercises

下面的動作如果覺得有些難度，可以將雙腳的腳跟離自己的臀稍遠些，但是要控制極限的邊緣，不要讓動作過於容易。始終要保持背部的挺直和雙膝的併攏，腳掌平穩地放在地面上。

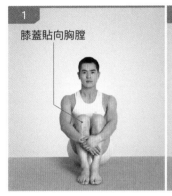

1 膝蓋貼向胸膛

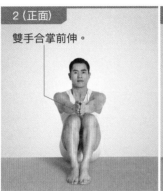

2（正面） 雙手合掌前伸。

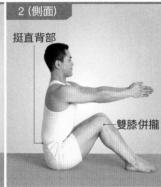

2（側面） 挺直背部 — 雙膝併攏

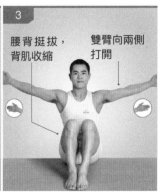

3 腰背挺拔，背肌收縮　雙臂向兩側打開

1 坐在墊子上，雙腿併攏，屈雙膝，雙手將膝蓋拉向胸膛(圖1)，挺直腰背。

2 呼氣時雙臂前伸、合掌(圖2)。

3 吸氣，雙臂與地面平行，掌心向前，雙臂向兩側展開(圖3)。

4 重複呼氣向前，吸氣打開手臂的動作4~6次。最後一次動作結束後，雙手抱膝，挺拔腰背，深呼吸。

線 性 示 意

練習收益 這個姿勢是對背部肌群，尤其是斜方肌和菱形肌刺激較明顯。對於長期伏案工作的朋友有很好的保健作用。舒緩了頸、肩和上背的緊張，改善圓肩、駝背等不良體態。

① ②

目標肌肉 ①背部肌肉；②核心肌群。

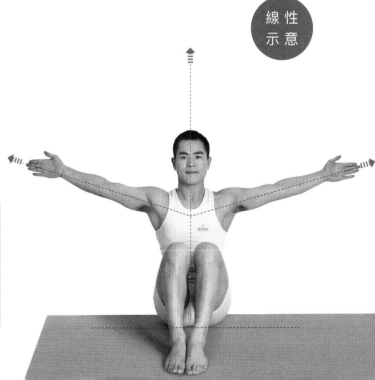

肩放鬆功 Ardha Comukhasana I

這個姿勢可以配合瑜伽的胸式呼吸來做，因為向上打開的手臂，有助於肋骨的擴張和
胸式呼吸的完美達成。整個上背部的肌肉會在這個姿勢裏得到放鬆。

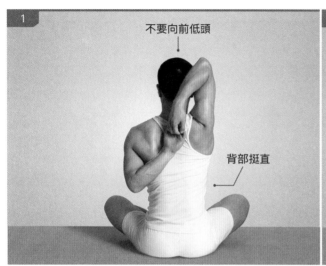

不要向前低頭

背部挺直

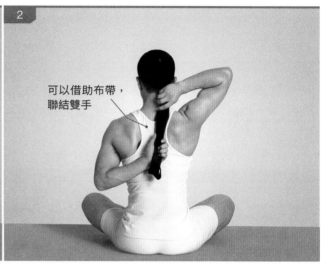

可以借助布帶，
聯結雙手

1 選擇任何一種瑜伽坐姿。注意呼氣時肚臍收
向脊柱，尾骨內收，挺直背部。

2 自體側抬右臂，翻轉掌心，上臂貼右耳向上
伸展。呼氣時，屈右肘，右手指尖沿着兩肩
胛間向下推送；同時翻轉左臂，屈左肘，左手手
指沿着脊柱向上推送，直至雙手可以在肩胛間十
指相扣(圖1)。

3 儘量將右肘推向頭頂百匯的上方，保持姿勢
稍停留，感覺手臂後側的肱三頭肌的伸展。
如果做不到，可以雙手握一條布帶(圖2)。不要向
前彎曲頭，始終保持着挺拔。

練習收益 這個體式可以疏通
上背部的氣血；保持肩背的挺
拔，改善不良體態；擴展胸
膛，同時伸展放鬆肩臂的肌
肉。對於肩周炎等肩部疾患有
很好的緩解作用。

目標肌肉 ①肩臂肌肉；②背
部肌群。

①

②

注意事項

吸氣時，向上伸直左臂，同時伸直右肘；呼氣時，放下左手，右臂向前，雙手放在膝上，深長地呼吸。然後交換手臂做。

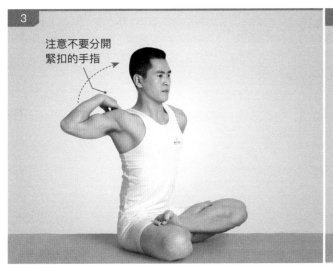

3　注意不要分開緊扣的手指

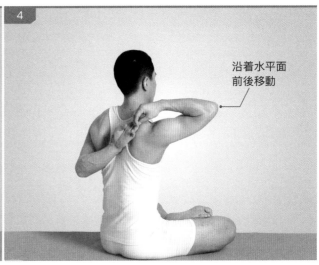

4　沿着水平面前後移動

4 向右側放落上臂，不要打開雙手，再次向上，將右肘推送回頭頂。重複這個練習8~10次，你會感覺到肩胛周圍的阻礙被一點點解開。

5 再次放落手臂，遇到障礙時停下來，保持姿勢將手肘前後移動。重複呼氣向前，吸氣向後的練習。沿水平面重複8~10次。注意不要分開緊扣結的手指。

線 性
示 意

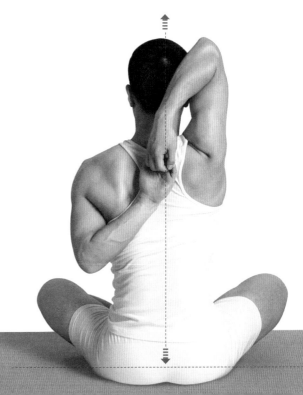

髖曲肌伸展式 Hip Flexors Stretch

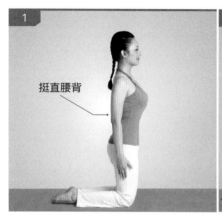

挺直腰背

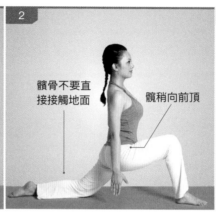

髖骨不要直接接觸地面

髖稍向前頂

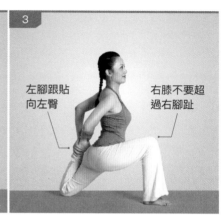

左腳跟貼向左臀

右膝不要超過右腳趾

線 性
示 意

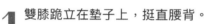

1 雙膝跪立在墊子上，挺直腰背。

2 抬右膝，右腳向前一步，保持小腿垂直地面，膝關節成直角。左腿向後伸展。

3 髖稍向前推送，向上抬起左腳。保持身體穩定，用雙手握住左腳，左腳跟拉向左臀。保持姿勢稍停留。注意不要讓髖骨直接接觸地面。

4 打開雙手，放落左腳。回到跪立的姿勢，交換體位練習。

注意事項 如果感到大腿後側痙攣，就即刻停止動作。增強練習強度的方法是使左大腿儘量貼向地面並使骨盆稍前傾。

練習收益 這個姿勢可以有效地伸展整個大腿前側的肌群，避免過度伸展腿後側肌群所造成的肌肉單向性緊張，並且可以增強平衡、協調和集中注意力的能力。

目標肌肉 盆部、股部、膝部肌肉。

樹式 Vrksasana

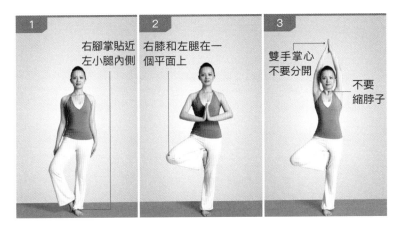

1 右腳掌貼近左小腿內側

2 右膝和左腿在一個平面上

3 雙手掌心不要分開　不要縮脖子

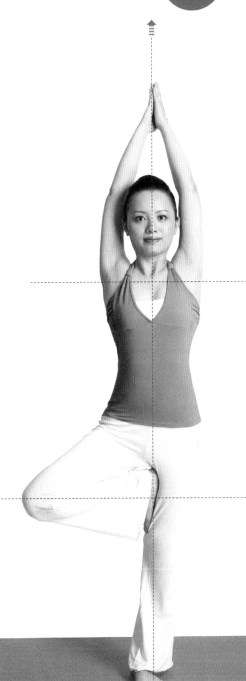

1 按山立功站好，吸氣，抬右膝，右腳腳掌放在左小腿內側，腳尖輕觸地面(圖1)。

2 將右腳沿左腿內側向上推送，可借助右手的幫助，將右腳跟放置在左大腿根部。儘量地打開髖，讓左膝向左，和右腿放在一個平面上(圖2)。

3 雙手在胸前合掌，沿着身體中線吸氣向上，推舉過頭。上臂放在兩耳後，伸直手臂，打開肩和胸，伸展頸椎(圖3)。每次呼氣時將肚臍內收上提。

⚠ 向上延伸手臂時注意不要縮脖子，雙手掌心也不要分開。

4 保持姿勢停留1分鐘。雙掌放回胸前，放下右腳，回山立式。

5 交換體位練習。

練習收益 這個姿勢使能量集中於心輪區域。增強了身體的穩定性；提高了平衡、協調和注意力；胸腔及背部也因之受益。單就骨骼肌肉而言，這個體式加強了腿部、胸和背部的肌肉力量與肌肉耐力。

目標肌肉 核心肌群。

三角伸展式 Trikonasana

這是一個看似簡單，但練習正確卻並不容易的冠狀面（沿左、右方向將人體縱向分為前後兩部分的斷面）姿勢。開始練習時建議大家背靠牆面來練習。

腳尖向外打開

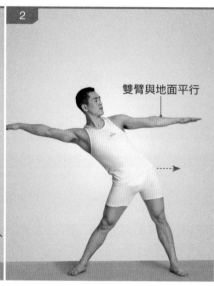

雙臂與地面平行

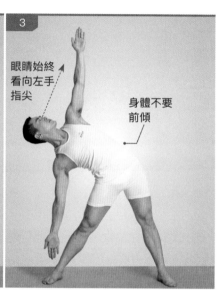

眼睛始終看向左手指尖

身體不要前傾

1 背靠牆壁，按山立功站立。

2 左腳向左跨開一步，約50厘米。腳尖向外打開。

3 雙臂側平舉，與地面平行，掌心向下（圖1）。

4 呼氣，轉頭看向左手指尖，向左推髖，向右伸展，保持雙臂平行於地面（圖2）。停定後保持自然呼吸。

5 再次呼氣時反轉掌心向前，同時向右側彎腰，右手伸向地面。左手順勢向上伸展，保持雙臂在一條直線上（圖3）。保持姿勢，感受脊骨的伸展。注意雙膝不要彎曲。

練習收益 這個姿勢令左右腹斜肌得以伸展，又令脊骨尤其是腰椎部分得到強化。身體分別向左右兩側下彎，既強化左右肺葉功能，亦平衡左右氣脈，達至心理動態、靜態均衡。經常練習這個姿勢還能減少腰圍上的脂肪，並且治療多種皮膚疾患，恢復健康面色。

目標肌肉 軀幹肌肉。

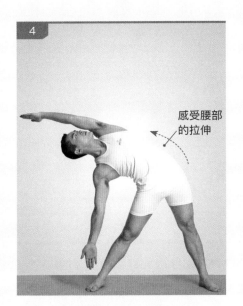

感受腰部
的拉伸

6 將右手輕放在右小腿旁，左
上臂貼左耳向右側伸展，
眼睛看向左斜上方。保持姿勢停
留。切不可用力按壓。

7 向上伸展左臂，身體慢慢
回升，收髖，頭回正中，
直立站好，雙手與地面平行。

8 自然垂下雙手，回山立式，
放鬆。

9 換相反體位重複練習。

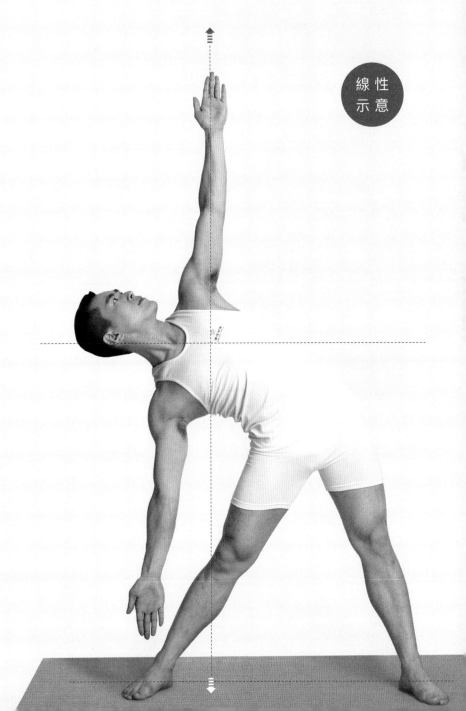

線 性
示 意

戰士第二式 Virabhadrasana II

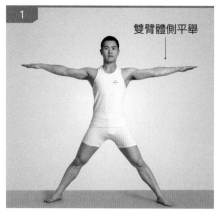

雙臂體側平舉

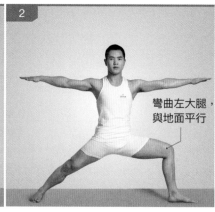

彎曲左大腿，與地面平行

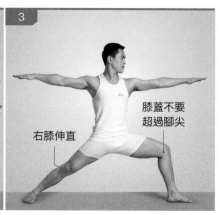

右膝伸直

膝蓋不要超過腳尖

1 按山立功站好，雙腳分開，略比肩寬，雙臂掌心向下，側平舉，基本三角站立(圖1)。

2 呼氣時，左腳向左90度，右腳稍朝左。屈左膝，臀部下坐，將右腿稍向後推送，小腿垂直地面，伸直右膝，雙臂向前後兩個方向伸展(圖2)。保持身體垂直於地面，左大腿平行於地面。

3 頭部左轉，看向左手指尖，下巴平行於肩膀(圖3)。正常呼吸，保持姿勢20秒左右。

4 慢慢地抬起膝蓋，呼氣，扭轉身體，放下雙臂，回山立式。

線性示意

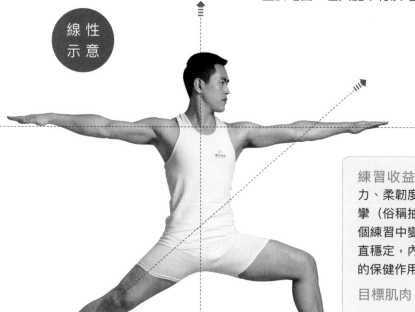

練習收益 這個體式使雙腿的肌力、肌耐力、柔韌度得到均衡發展；對於雙腿肌肉痙攣（俗稱抽筋）有很好的改善；背部也在這個練習中變得更有彈性。由於保持身體的垂直穩定，內收的腹部對腹腔內臟也具有一定的保健作用。

目標肌肉 ①核心肌群；②腿部肌肉。

①

②

虎式 Vyaghrasana

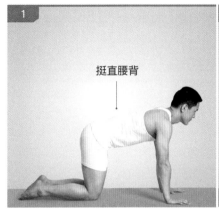

挺直腰背

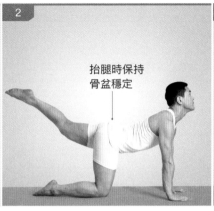

抬腿時保持
骨盆穩定

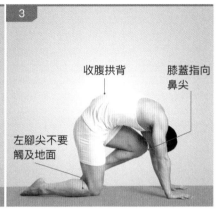

收腹拱背

膝蓋指向
鼻尖

左腳尖不要
觸及地面

1 以「基本貓式」開始，雙臂
和雙腿垂直於地面(圖1)。

2 吸氣、壓腰、開肩、翹臀、
抬頭，從左髖向上抬起左
腿，左腳腳心保持向天(圖2)。注
意儘量在抬腿時保持骨盆穩定。

3 呼氣時，收腹拱背，頭部自
然垂落於兩臂之間，收左
腿，膝蓋指向鼻尖。始終保證腳
尖不要觸及地面(圖3)。

4 重複練習6~8次後交換體
位做。

練習收益　虎式是強壯生殖腺體的練習之一，同時它還可
以減少髖部和大腿區域的贅肉，靈活和滋養髖以及脊柱神
經，全身最長的神經線坐骨神經也得到保養。它也是孕前
產後調理的練習方式。

目標肌肉　①軀幹肌肉；②盆部、股部、膝部肌肉。

① ②

線 性
示 意

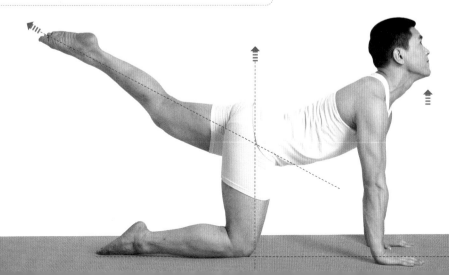

交叉爬行 Cross-crawls

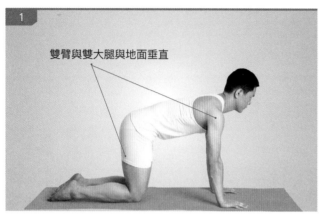

雙臂與雙大腿與地面垂直

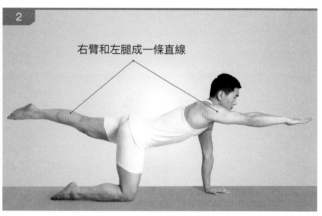

右臂和左腿成一條直線

1 以「基本貓」式開始動作(圖1)。

2 吸氣時，向前伸展右臂，向後推送左腿，直至右臂和左腿放在一條直線上，眼睛自然平視(圖2)。呼氣時交換體位，伸展左臂和右腿。

線性示意

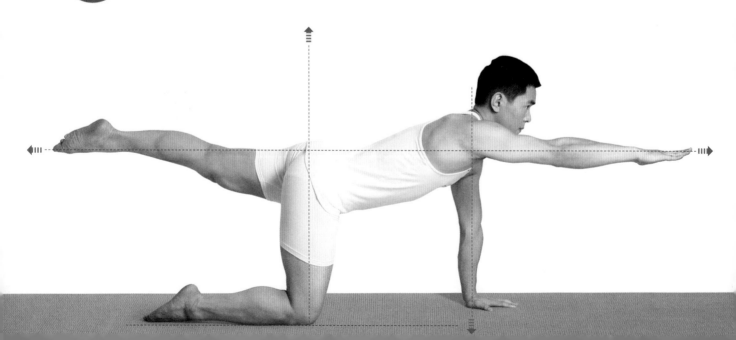

主要變體：跪姿弓式 Raised Bow

注意事項 請在動作的過程中保持骨盆的中立位，並時刻注意背部的平直。

練習收益 這個姿勢可以很好地改善左右腦的協調功能，進而提高集中和平衡的能力。在變體姿勢中，股四頭肌（大腿前側肌肉）也得到伸展和放鬆。肩與髖關節的穩定性得以提高。

目標肌肉 核心肌群。

1 當再一次伸直右臂和左腿時，吸氣向上彎左膝，左腳腳趾向上，右手抓住左腳掌或者腳踝，抬頭，壓腰，向上提拉左腿。

2 呼氣時左大腿平行於地面，右臂向前，同時伸直左膝。回到交叉爬行，最後回到基本貓式。吸氣時交換體位練習。

線性示意

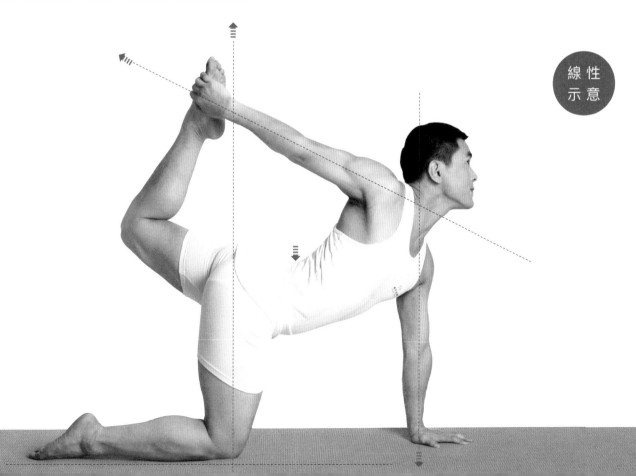

眼鏡蛇扭動式
Tiryaka Bhujangasana

練習收益 眼鏡蛇扭動式兼具眼鏡蛇式的大量練習收益。其對腹內臟，尤其是腸髒的益處比較明顯。不但腹脹氣、便秘等不適得以緩解，背部的脹痛也會好轉起來。

目標肌肉 背部肌肉。

1 身體俯臥，雙手掌心向下，指尖向前，置於胸的兩側，下巴或者額頭放在墊子上(圖1)。

2 吸氣，抬高身體，上半身同地面垂直。直到雙臂伸直，保持恥骨牢牢地壓在墊子上，肚臍向下壓送(圖2)。

3 呼氣時感覺身體在肚臍的帶動下向右轉，轉動到極限時，向右轉動脖子，眼睛看向右腳腳跟(圖3)。保持姿勢，正常呼吸。注意儘量不要彎曲肘關節。

4 吸氣時將身體有控制地回正中。

5 呼氣，在肚臍的帶動下，身體轉向左側，恥骨仍然牢牢地貼在墊子上，當肚臍轉向極限後，眼睛看向左腳的腳跟。保持姿勢，正常呼吸。

6 吸氣，慢慢地轉向前，重複練習6~12次。最後一遍結束時，呼氣，彎肘，一節一節地放落身體，側過臉來，稍作休息。

線性
示意

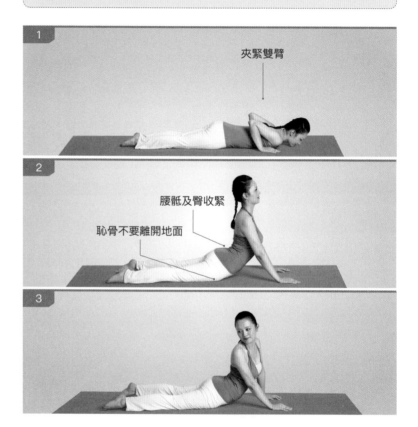

夾緊雙臂

腰骶及臀收緊

恥骨不要離開地面

菱形按壓 Rajakapotasana I

注意如果脊柱有問題不可以做這個體式的練習。

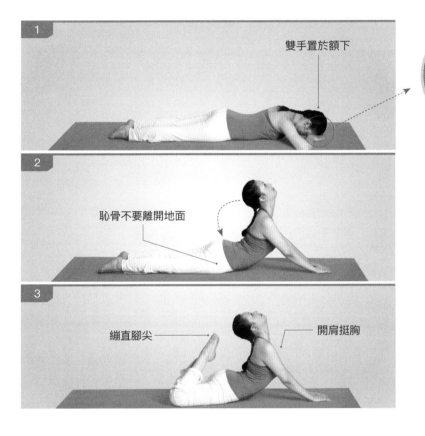

雙手置於額下

雙手成菱形

恥骨不要離開地面

繃直腳尖

開肩挺胸

1 身體俯臥，將雙手拇指與食指相對，組成一個菱形，將這個菱形置於額下，雙肘自然伸向兩側(圖1)，保持身體自然舒適。

2 保持這個菱形的位置不要移動，雙臂向下按壓，順勢抬升起身體，打開兩肩，挺胸抬頭(圖2)，保持姿勢稍停留。

3 繃腳尖，屈膝，儘量感覺腳掌無限接近後腦。

練習收益 這個練習全面靈活脊柱、滋養神經、改善不良體態，同時按摩胸腹內臟。

目標肌肉 背部肌肉。

線性示意

半蝗蟲
Ardha Salabhasana

練習收益 這個練習可以收緊臀部和腰腹肌肉，強化腎臟、心臟；消除胃腸脹氣和消化系統的疾患；增強脊柱彈性。由於主要由下背發力雙腿抬升，所以這也是椎間盤突出患者可以適度練習的為數不多的軀幹超伸練習。同時氣血從下三輪流向上三輪有助於生命能量向上提升。

目標肌肉 ①臀部肌肉；②下背肌肉。

1. 身體俯臥，下巴放在墊子上，雙手大拇指分別按在四指下握拳，掌心向下放在體側(圖1)。

2. 吸氣，雙拳向地面按壓，下巴不要離開墊子，抬升左腿(圖2)。

3. 屏住呼吸，停留5秒，呼氣時慢慢地放下左腿。交換體位練習。

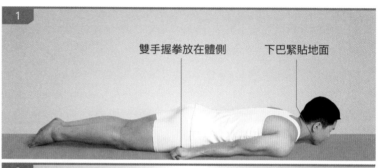

1　雙手握拳放在體側　　下巴緊貼地面

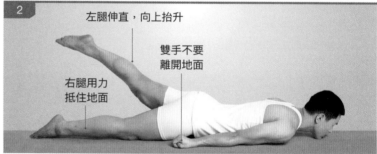

2　左腿伸直，向上抬升　　雙手不要離開地面　　右腿用力抵住地面

線 性
示 意

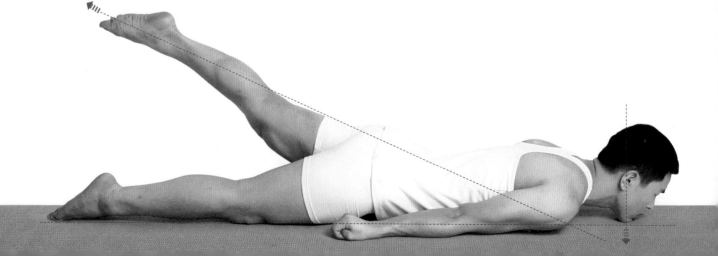

側抬腿組合
Single Leg Side Lift III

這個動作的前兩個體式是冠狀面（詳見第86頁）的練習，腿部的外展動作，如果條件許可，可以背靠着牆壁來練習。

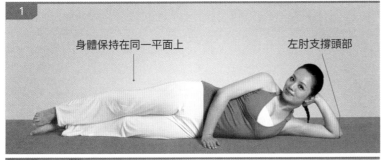

1 身體保持在同一平面上　　左肘支撐頭部

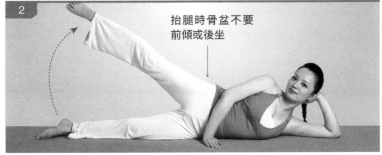

2 抬腿時骨盆不要前傾或後坐

1 身體側臥，雙肘彎曲，下面的手托住耳部，上面的手放在肚臍前，支撐身體，使後腦、肩膀、臀部、腳跟保持在一個平面上(圖1)。

2 吸氣，繃直腳尖，向上抬起上面的腿(圖2)，髖關節外展到極限，正常呼吸。請保持髖關節始終是垂直於地面的，動作的幅度不必太大，但是一定要正確。

3 保持上面的腿不動，慢慢將下面的腿向上抬起，將雙腳腳跟貼靠在一起(圖3)，稍停留。

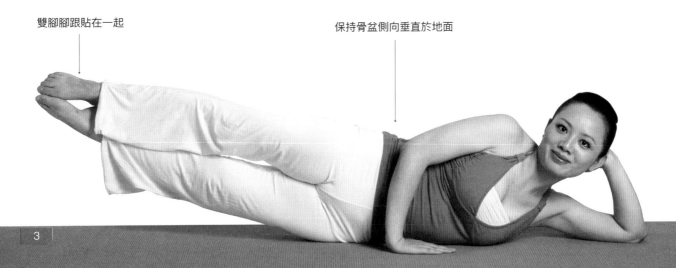

雙腳腳跟貼在一起　　　　　　保持骨盆側向垂直於地面

3

練習收益 經常練習這個體位，可美化臀形，減少大腿贅肉，形成腰部曲線。大腿外側和側腰肌肉得到強化，身體的穩定性也會有所提高，消化系統也得到適度調理。

目標肌肉 盆部、股部、膝部肌肉。

4 將上面腿的膝關節屈起，旋髖，腳放在下面的大腿前，全腳掌著地，放在肚臍前的手握住腳踝(圖4)。

5 下面的腿向後向前旋轉，從大腿根部旋轉8~10圈(圖5)。然後反方向轉動。注意別屈膝，別動腳踝。

6 收回雙腿側臥。交換體位練習。

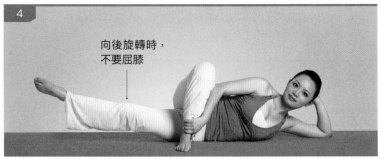

向後旋轉時，不要屈膝

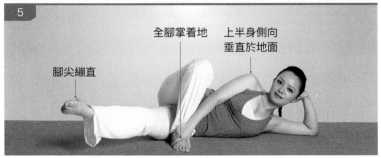

全腳掌著地　上半身側向垂直於地面

腳尖繃直

線性示意

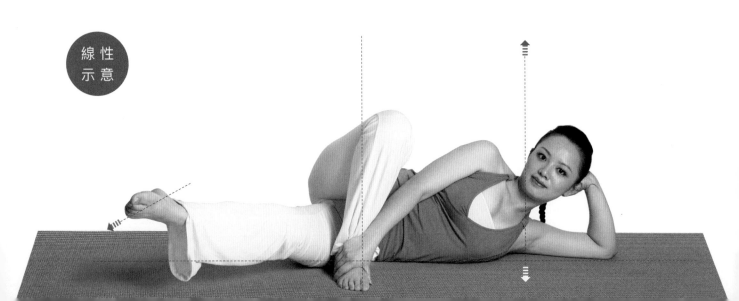

橋功第一式 Setu Bandhasana

橋式中身體的兩端同時接觸地面，從腳紮根於大地開始，軀幹拱向地面上方寬闊
的區域，能量傳遞到胸、頸、頭，強化了整個神經系統。

雙膝不要過度分開

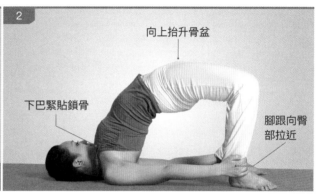

向上抬升骨盆

下巴緊貼鎖骨

腳跟向臀
部拉近

練習收益 提高腰背部和骨盆的循環和
聯結，以及胸、骨盆、腹部、腿的能
量流動。腰、腹、背、臀的肌肉得到強
化。在這個體位上肩關節和胸得以打
開，頸椎得以伸展，增加了回流向心臟
的血液量，有助於消化，同時幫助控制
血壓和調整甲狀腺及甲狀旁腺。

①
②
③

目標肌肉 ①背部肌肉；②臀部肌肉；
③大腿後側肌肉。

1 仰臥，屈雙膝，保持與髖同寬(圖1)，膝蓋與腳尖
在一條直線上。

2 雙手握住腳踝，將腳跟拉向臀部，全腳掌着地，
吸氣時抬起骨盆離開地面，並向上抬高胸部，下
巴去找鎖骨，身體同地面構成一個方形，下巴牢牢地
貼住胸骨和鎖骨(圖2)，保持姿勢停留30秒。

3 呼氣，有控制地感覺脊椎骨逐節地放落，伸直雙
腿，體會全身放鬆。

線 性
示 意

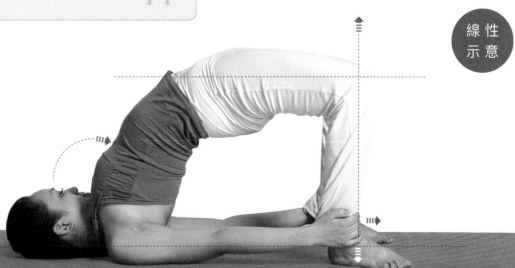

腹式呼吸（橫膈呼吸）

這是一個簡單有效，同時也是最安全的呼吸練習。這個練習如果熟練掌握了，是可以養成良好的習慣的。

1 **仰臥放鬆：** 雙腳腳跟分開約30厘米，腳尖自然向外，雙手掌心向上自然攤放在體側，將頭部和身體放置在一條直線上，後腦枕部接觸墊子，感覺身體正放鬆地躺在這裏。

2 **呼吸自覺：** 閉上眼睛，自由呼吸，不要理會呼吸是深長還是淺短，是有節奏還是紊亂，讓身體按照需要去呼吸。每一次吸氣，對自己說，我知道我在吸氣；每一次呼氣，對自己說，我知道我在呼氣。漸漸地，呼吸會變得愈來愈深長，愈來愈有控制。

3 **呼氣練習：** 雙手放在臍部，每次呼氣，感覺小腹內收上提，肚臍貼近脊柱，尾骨也收進身體裏。每一次呼氣，感覺體內的濁氣徹底被呼出。如果做不到，可在每次呼氣時收縮口唇，如春蠶吐絲般徐徐吐出氣息。

4 **腹式呼吸：** 漸漸地感覺每次呼氣後，小腹自動隆起吸氣，氣息沉入肺底，小腹漲起。呼氣時，小腹內收上提，肚臍貼近脊柱，尾骨收進身體裏。

5 **提示：** 如果無法做到吸氣時小腹漲起，只要關注每一次呼氣時小腹內收上提就可以了。吸氣是自發的，不要為了小腹漲起而向上拱起腰背。如果感到憋氣，是因為吸氣時間太長而呼氣時間太短，請徹底呼氣後恢復平常的呼吸即可。

每次呼（吸）氣時，對自己說，
我知道我在呼（吸）氣。

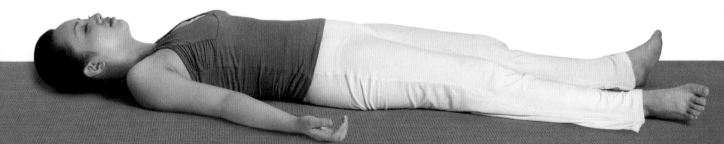

6 呼吸自覺：關注呼吸，每次吸氣，小腹隆起，每次呼氣，小腹內收上提。每次吸氣，對自己說，我知道自己正在吸氣，每次呼氣，對自己說，我知道自己正在呼氣。現在，不要干擾呼吸，讓身體按照自己的需要去呼吸。

7 收功：試着在每次吸氣時默念「奧姆（A–U–M–）」，呼氣時出聲念「奧姆（A–U–M–）」。搓熱掌心，用掌心溫暖眼睛，按摩面龐，將雙手指腹沿上髮際向後梳攏每一吋頭皮，伸展一下身體，慢慢地側臥、起身。

注意事項 這個呼吸練習雖然安全，但是練習失誤還是會有一些不良反應，包括頭暈頭痛、憋氣、心慌、小腹及腰圍加大、增加內臟下垂的程度等。所以，請大家一定按照順序有步驟地開始練習。

對於這個練習的初始訓練來說，仰臥放鬆的姿勢是非常不錯的選擇，原因是雖然仰臥時背部受壓不值得提倡，但是在這個體位上背部是一直在自然曲度上放鬆伸展着的。與其坐不久就駝背彎腰的誘發身體病變，不如選擇仰臥位。

練習收益 腹式呼吸可以改善體內淋巴液流動的速度，這樣可以更有效地使體內毒素代謝加快。在這個練習裏，所有的腹部器官得到按摩，還有助於調節循環和呼吸系統紊亂，對於減輕身心壓力有很大的幫助。

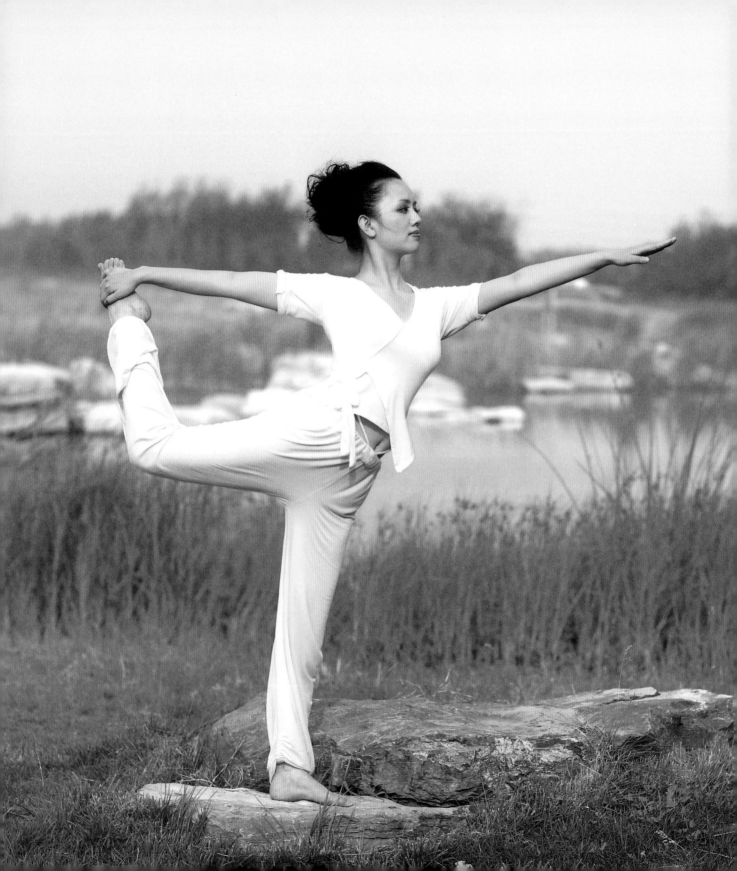

PART 5

中級課程

解放身體，收穫健康

　　這一章，隨着體位練習的深入，我們嘗試着加入了呼吸、收束的練習，並開始更多地瞭解瑜伽的理論知識，包括運動安全常識。讓瑜伽帶領我們的身體更安全與科學地突破與解放。這時候的你可以感受到，生活狀態與情緒把握在自己手裏是何等舒暢與愜意。

聖人式　Siddhasana

又稱高僧坐。Siddha在梵文中的意思是半神人或德高望重的聖人。在某種程度上，這是比全蓮花盤坐更重要的瑜伽坐姿。《哈他瑜伽導論》中指出：「在84個瑜伽體位中應該經常練習聖人式，它純淨了72000條經絡。」聖哲Siddhas曾經說：「在瑜伽禁制中最重要的是適度飲食，而在體位中最重要的是聖人式。」

1 坐在墊子上，雙腿併攏，向前伸直。

2 屈左膝，左腳跟抵住會陰，腳底抵住右大腿，屈右膝，右腳腳趾插入左大腿和小腿間，右腳跟和左腳跟放在一條直線上，右腳跟抵着恥骨，雙手自然置於膝上。

> **練習收益** 這一姿勢有助於保持身體機能充分平衡，並有助於身體和精神的穩定性。神經系統得到安寧；骨盆區域得到充分的血液供給；緩解膝關節僵硬，預防風濕，有助於生命之氣上行。

線性
示意

兩腳跟的抵壓不應
使身體不舒服。

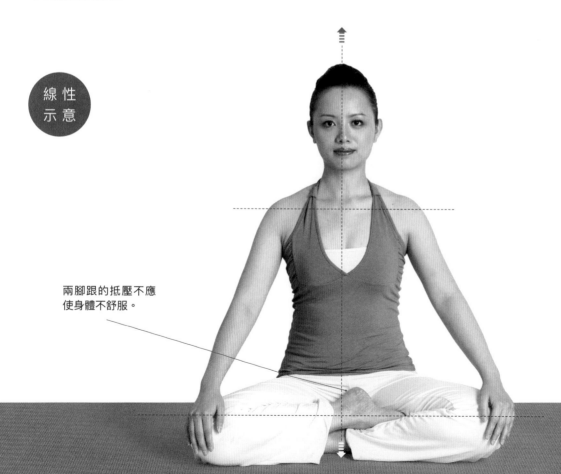

中級體位前熱身組合

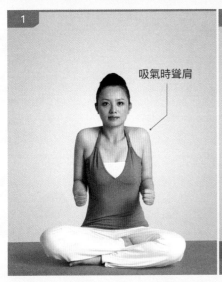

吸氣時聳肩

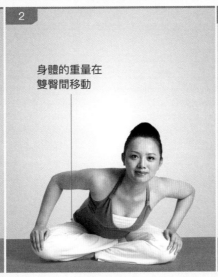

身體的重量在
雙臀間移動

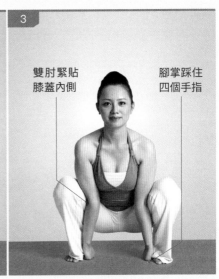

雙肘緊貼
膝蓋內側

腳掌踩住
四個手指

1 保持盤腿坐姿，呼氣時低頭，下巴放於鎖骨處，慢慢地向左轉動頭部半圈，當轉到頭部完全後仰時抬起頭，感覺頭頂向上提拔。

2 然後再次低頭，將下巴放回到鎖骨處，反方向重複頭部動作。

3 雙手自兩膝抬起，轉動手腕，大拇指放在其餘四指下握拳，屈起肘關節成90度，雙手拳心相對置於身體兩側，兩臂放鬆，吸氣時聳肩(圖1)，向前、向下、向後轉動肩關節，然後逆時針轉動。

4 將雙手放歸兩膝上，深呼吸。

5 保持坐姿，腰背挺拔，從髖關節開始向前俯落身體，至極限，順時針轉動身體，然後逆時針旋轉(圖2)。正反向旋轉的次數要相同。最後一次向前時伸展腰背，收腰腹，向上抬起身體，恢復坐姿。

⚠ 注意，身體的重量在雙臀間移動，不要影響坐姿的穩定。

6 打開盤坐，雙腿併攏，向前伸直，轉動腳腕，按摩雙腿。

7 屈雙膝，雙腳分開，略比肩寬，腳尖指向前，蹲下去，雙肘緊貼着膝蓋的內側，前臂貼着小腿的內側，手指指向小腳趾的方向，腳掌踩着雙手大拇指以外的四個手指(圖3)。吸氣。

8 呼氣時，垂下頭，慢慢地伸直雙膝，臀部向上推起。

9 重複動作至雙腿得到充分靈活。

10 將雙手自雙腳下拿開，置於雙腳前，抬頭挺胸，收腰腹，讓脊柱一節節向上抬升。直到身體直立，按山立功站好。

拜日式 Surya Namaskara

這是瑜伽體式中非常重要也很著名的一套動作，已有久遠的歷史。如果每日無法拿出時間系統練習瑜伽，只練拜日式也不錯。但卻並不適合剛接觸瑜伽的練習者，否則欲速則不達。

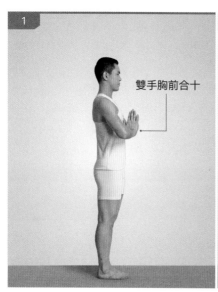

雙手胸前合十

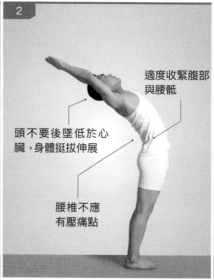

適度收緊腹部與腰骶

頭不要後墜低於心臟，身體挺拔伸展

腰椎不應有壓痛點

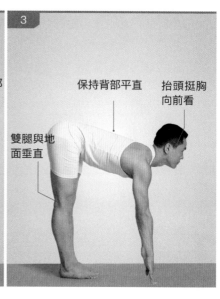

保持背部平直　抬頭挺胸向前看

雙腿與地面垂直

1 按山立功站好，雙手在胸前合十保持平衡（圖1）。唱誦第一個Mantra（真言）：Aum Hram Mitraya Namah（音譯：奧姆 哈茹阿姆 梅垂亞 那瑪哈）。

2 吸氣時慢慢地將合十的雙手沿着身體中線向上推，在眉心時打開雙手，掌心向前，雙手大拇指和食指指尖相觸，再次吸氣，食指兩側併攏，繼續向上。直到兩臂伸直，置於耳後，手指向上引領伸展身體。

3 吸氣，頂髖，收緊腹、背、臀，脊柱向上（圖2），上身向後伸展。在極限停留，正常呼吸。唱誦第二個Mantra(真言)：Aum Hrim Ravaye Namaha(音譯：奧姆 哈瑞姆 瑞瓦耶 那瑪哈)。

⚠ 注意雙腿始終垂直於地面，頭不應該後墜低於心臟，否則可能會引發體位性眩暈。

4 呼氣，向上抬起身體，伸展手臂，再次呼氣時屈肘，雙手慢慢地回到胸前合十。保持雙腿垂直於地面、提臀、坐骨向上，背部向前放落，坐骨向上，雙腿垂直於地面，直到極限時打開雙手，指尖向前放在雙腳兩側（圖3）。唱誦第三個Mantra(真言)：Aum Hrum Suryaya Namaha(音譯：奧姆 哈茹姆 蘇瑞亞 那瑪哈)。

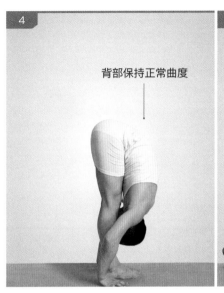

背部保持正常曲度

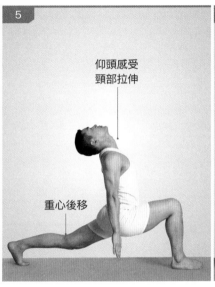

仰頭感受
頸部拉伸

重心後移

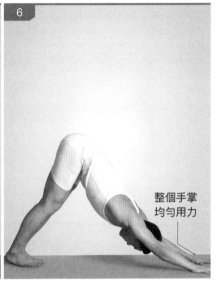

整個手掌
均勻用力

5 再一次呼氣時向下折疊身體。頭頂指向地面，身體從腰部開始貼靠在雙腿上(圖4)。注意坐骨向上。

6 吸氣，抬頭、伸直背、打開肩、向前看，雙手放在腳的兩側。將左腳向後推送一大步，呼氣時彎右膝，右膝不要超過右腳腳趾，並且和右腳的腳趾在一條直線上，將身體的重心後移，推送回兩腿間(圖5)。如果身體重量向前，變成了俯臥在腿上，或者恥骨前壓，那麼從腹股溝發出的神經，就會有可能受到損害。注意一定是坐骨下壓。

7 挺胸，胸椎繼續向前，仰頭向天看，打開肩，雙手放在兩側地面上。唱誦第四個Mantra(真言)：Aum Hraim Bhanave Namaha(音譯：奧姆哈茹阿愛姆 班哈那我 那瑪哈)。

8 呼氣，雙手回到右腳兩側，將右腳推送回左腳旁，雙手支撐，坐骨向上，現在是頂峰式。下巴去找鎖骨(圖6)，停留做4~5次深呼吸。唱誦第五個Mantra(真言)：Aum Hroum Khahaya Namaha(音譯：奧姆哈如姆 卡哈亞 那瑪哈)。

⚠ 注意全身的三個點，腳跟儘量向下壓，全身的重量放在腳跟上，不要壓胸椎。

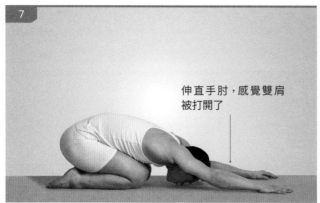

伸直手肘，感覺雙肩
被打開了

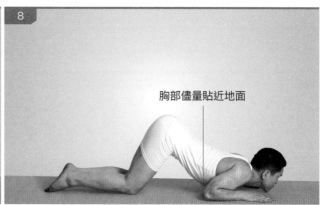

胸部儘量貼近地面

9 彎雙膝，跪臥在墊子上，臀部向後推送，接觸腳跟，現在是追隨者的姿勢，伸直手臂，雙肩打開(圖7)。

10 吸氣，慢慢抬頭，下巴和胸略高於地面，向前推(圖8)。唱誦第六個Mantra(真言)：Aum Hraha Pusne Namaha(音譯：奧姆 哈茹哈 葡思耐 那瑪哈)。

⚠ 注意，手肘始終是平行的，臂力達不到這一點，請將兩前臂放在墊子上，一定不要將手肘在兩側打開。

11 身體向前推送到極限時，提升上半身，恥骨放落在地面上，雙肩打開，後繞下壓，抬頭向上(圖9)。如果腰椎無法承受，可以分開雙腿，保持深呼吸。唱誦第七個Mantra(真言)：Aum Hram Hiranya Garbhaya Namaha(音譯：奧姆 哈茹姆 哈潤那亞 戈帕哈亞 那瑪哈)。

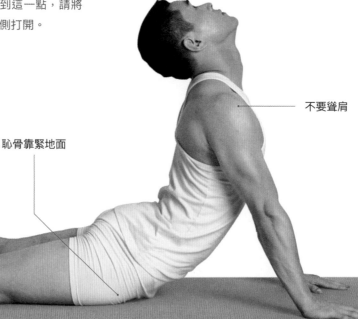

不要聳肩

恥骨靠緊地面

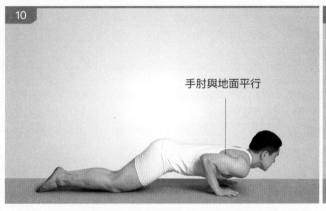

手肘與地面平行

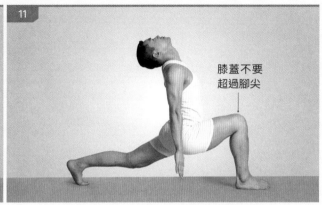

膝蓋不要
超過腳尖

12 豎起腳趾，提臀，壓腰，肚臍沉向地面，曲手肘，但雙臂平行，始終夾肋骨，直到胸部幾乎壓在墊子上(圖10)。

13 將身體慢慢地拉回腳跟上，停留一個呼吸。

14 膝蓋上提，大腿肌幾乎壓着胸腹，慢慢抬起身體，腳跟下壓，回到頂峰式，保持4~5次深呼吸。唱誦第八個Mantra(真言)：Aum Hrim Marichaye Namaha (音譯：奧姆 哈瑞姆 瑪瑞差 那瑪哈)。

15 吸氣，將左腳推送回兩手之間，重心放在兩腿之間，挺胸，打開肩，胸椎向前，手指儘量放在地面上，膝蓋不要超過大腳趾，並且和大腳趾保持在一個方向和一條直線上(圖11)。唱誦第九個Mantra(真言)：Aum Hrum Aditya Namaha(音譯：奧姆 哈茹姆 阿提亞 那瑪哈)。

16 雙手回到腳的兩側，向前推送右腳，坐骨向天，背伸直，打開肩，向上看。呼氣，將整個身體折疊在雙腿上(圖12)，腹、胸貼在腿上。唱誦第十個Mantra(真言)：Aum Hraim Savitre Namaha(音譯：奧姆 哈茹阿愛姆 薩維茹 那瑪哈)。

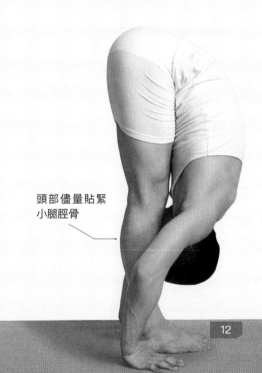

頭部儘量貼緊
小腿脛骨

12

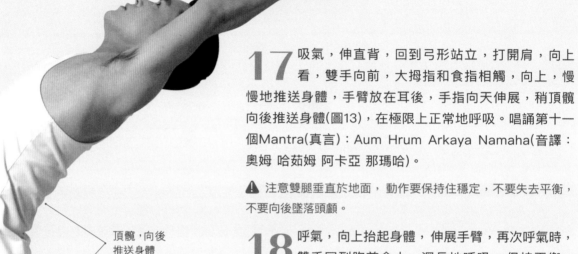

頂髖，向後
推送身體

17 吸氣，伸直背，回到弓形站立，打開肩，向上看，雙手向前，大拇指和食指相觸，向上，慢慢地推送身體，手臂放在耳後，手指向天伸展，稍頂髖向後推送身體(圖13)，在極限上正常地呼吸。唱誦第十一個Mantra(真言)：Aum Hrum Arkaya Namaha(音譯：奧姆 哈茹姆 阿卡亞 那瑪哈)。

⚠ 注意雙腿垂直於地面，動作要保持住穩定，不要失去平衡，不要向後墜落頭顱。

18 呼氣，向上抬起身體，伸展手臂，再次呼氣時，雙手回到胸前合十，深長地呼吸，保持平衡。唱誦第十二個Mantra(真言)：Aum Hram Bhastikaraya Namaha(音譯：奧姆 哈茹阿姆 班哈斯提卡瑞亞 那瑪哈)。

19 換右腳進行相反的體位練習。

練習收益 這套動作的運動量較大，能有效地減壓。令手足有力，腰腹肌肉得到鍛煉，整條脊骨變得柔軟靈活。在瑜伽中太陽與人的眼和肝臟有關，因此有利於視力與肝臟。其中呼吸配合，能淨化與強化氣場。作為一個整體，這套動作使全身各系統機能達到極佳的和諧運行。

目標肌肉 全身肌肉。

图13

幻椅式
Utkatasana

練習收益 這個體位可以有效地塑造形體，擴展胸部，增進肢體的穩定，雙腿和背部肌肉得以加強，雙肩放鬆，同時溫和地按摩腹內器官，心臟也得到保養。

目標肌肉 ①肩背肌肉；②核心肌群；③腿部肌肉。

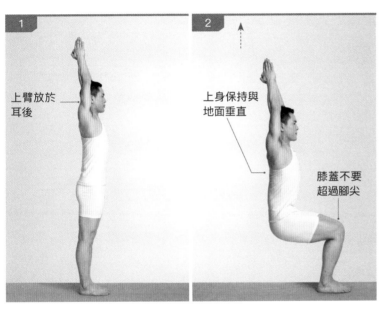

上臂放於耳後

上身保持與地面垂直

膝蓋不要超過腳尖

1 按山立功站好，雙手合掌置於胸前。吸氣，自體前向上伸展雙臂，直至上臂放於耳後(圖1)。

2 呼氣，收縮肛門和會陰，挺直腰背向下坐(圖2)，將身體降至極限時，停留30秒。

3 吸氣，借助雙臂向上提拉的力量，抬高身體，呼氣，雙手回到胸前，合掌，調整呼吸，回山立功站好。

⚠ 在練習中請注意挺胸收腹，身體不要向前彎曲，雖然很難保持平衡，但也要盡力挺拔腰背。初習者可背靠牆壁練習。

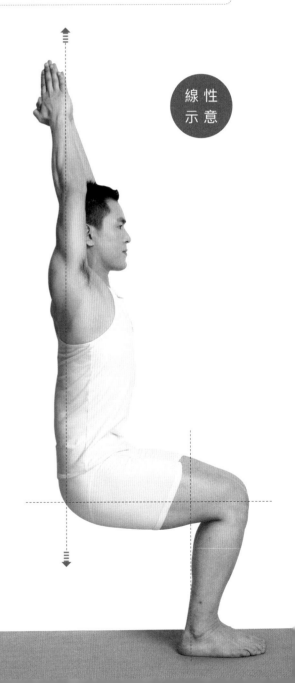

線性示意

戰士第三式
Virabhadrasana III

身材勻稱，體態優雅，舉止穩健端莊，內心和平警醒，這是每個人都希望具有的，也是這個體式
可以傳遞給我們的。要注意的是，心臟有問題的朋友請不要進行這個練習。

腰背挺直

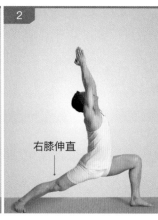

右膝伸直

1 按山立功站好。雙手胸前合掌，吸氣，雙臂自體前向上推舉過頭，上臂放於耳後，同時雙腳分開，略比肩寬(圖1)。

2 呼氣時，左腳向左轉動90度，右腳稍向左。屈左膝，向後推送右腿，身體保持同地面垂直，向下坐，直至左小腿垂直于地面，左大腿平行於地面。

⚠ 注意右膝伸直。關注彎曲的左膝，膝蓋不要超過腳趾，並同前三個腳趾維持在同一直線上。身體的重心放於兩腿之間，骨盆同地面垂直。

3 吸氣，伸展脊柱，抬頭，看掌根(圖2)。這個姿勢叫作「戰士第一式」，由此進入「戰士第三式」。

4 再次呼氣時，將上半身前傾，直到胸部放落到前面的大腿上，保持雙手合十，雙臂平行於地面伸直(圖3)，在這姿勢上保持兩次深呼吸。

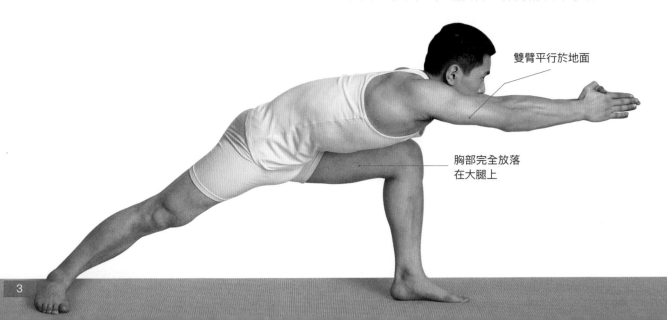

雙臂平行於地面

胸部完全放落在大腿上

練習收益　支撐腿的感覺會讓人們培養正確的站立姿態，抬起與地面平行的腿使腹內臟器內收，從而加強機能。平衡、集中與注意的能力提高，身體的穩定性增強，從而激發身體的活力和保持敏捷。練習者在這個姿勢中所要感知的是一種和諧、均衡與力量。

目標肌肉　核心肌群。

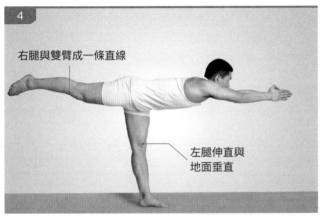

4

右腿與雙臂成一條直線

左腿伸直與
地面垂直

5 呼氣，身體向前伸展，同時伸直左腿，右腿抬離地面，直到左腿完全伸直，抬起的右腿與地面平行。收腹，合十的雙手向前伸展，後面的腳尖向後伸展(圖4)，身體向前和後兩個方向用力，保持20秒，深呼吸。

6 呼氣時，放落後面的腿，慢慢抬起身體，回到「戰士第一式」。再次呼氣時，頭回正中，吸氣，慢慢直立身體，轉動身體回正中，放落雙手，以山立式稍休息。

7 交換體位練習。

線 性
示 意

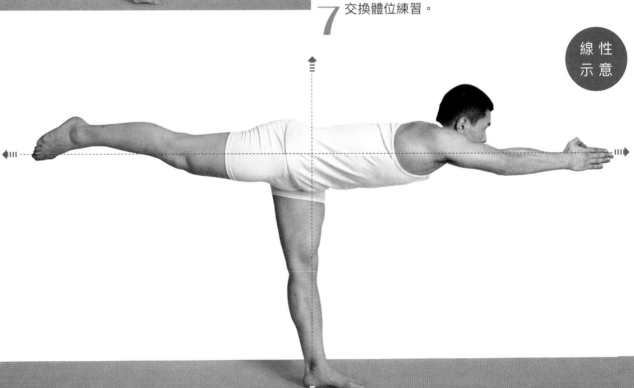

鷹王式 Garudasana

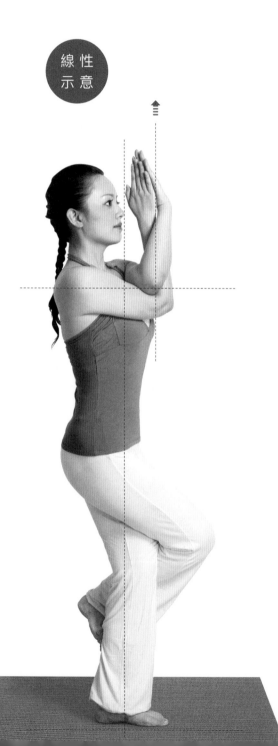

線 性
示 意

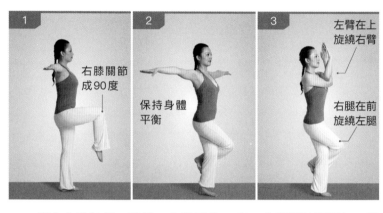

1　右膝關節成90度

2　保持身體平衡

3　左臂在上旋繞右臂
右腿在前旋繞左腿

1 按山立功站好。吸氣，右膝屈曲90度，大腿同地面平行，雙臂側平舉，掌心向下(圖1)。

2 向前伸直右腿，右髖水平內收，到極限時，屈右膝，讓右腳貼放在左小腿後面，右腳趾勾住左小腿(圖2)。

3 抬起右臂，放在耳後，手指向天，掌心向前。左臂向前，掌心向下。

4 呼氣時將左肘置於右肘上，雙臂交叉。屈右肘，右手指向天，左前臂推向左，右前臂稍向右，右手稍向上伸展，雙手掌心相對，合掌(圖3)。保持正常呼吸，停留15秒。

5 吸氣，按原路返回山立功。調整呼吸，交換體位練習。

注意事項 請注意在動作中腿與臂的盤繞有如下規律，如果左腿在前旋繞右腿，那麼就是右臂在上旋繞左臂。

練習收益 放鬆肩、肘、腕、膝、踝各關節，心臟得以溫和按摩，呼吸系統、免疫機能以及平衡與協調的能力都在這個體式上受益，還有助於防治腿部肌肉痙攣。

目標肌肉 核心肌群。

側角伸展式
Utthita Parsvakonasana

練習收益　這個體式強化了下肢肌肉和關節的力量、耐力與靈活度。髖關節區域贅肉因之減少。擴展了胸部，對心輪和臍輪的刺激使其對呼吸系統及消化系統有益。便秘得以消除，身體平衡感也會加強。

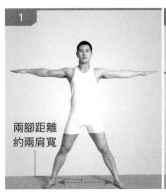

兩腳距離約兩肩寬

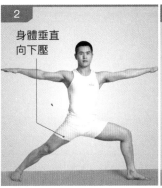

身體垂直向下壓

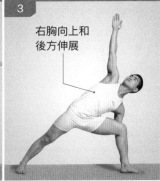

右胸向上和後方伸展

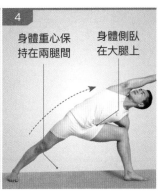

身體重心保持在兩腿間　　身體側臥在大腿上

1 按山立功站好。雙腳分開約兩肩寬，雙臂側平舉，掌心向下(圖1)。

2 呼氣，將左腳左轉90度，右腳左轉30度。左膝關節屈曲90度。右腿向後，膝關節伸直。坐骨下壓，身體垂直向下(圖2)，重心放在兩腿間。

3 左腋窩緊貼左膝外側，左手大拇指靠放在左腳小趾一側，腹部向右扭轉，眼睛看向右手中指，右臂向上伸展，雙臂成直線與地面垂直(圖3)。為了避免身體向前陷落，我們要將右胸向上和後方伸展。

4 呼氣，右臂放落在右耳旁，向前伸展，左側身體側臥在左腿上。肩關節與髖關節在一條直線上(圖4)，保持姿勢30秒左右，深呼吸。

5 再次吸氣時，慢慢按原路回到山立功。調整呼吸，交換體位練習。

線 性 示 意

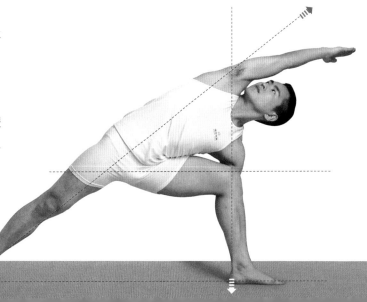

門閂式
Parighasana

練習收益 此姿勢可有效緩解腹部皮膚的橙皮紋和肌肉鬆弛；令髖關節區域的多餘脂肪得以消除；腹部臟器功能向好的方向改善；面部膚質及氣色均會向好的方向發展；脊神經得到滋養，背部的僵硬強直也得到緩解。

目標肌肉 軀幹肌肉。

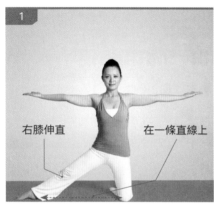

右膝伸直　在一條直線上

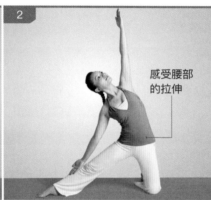

感受腰部的拉伸

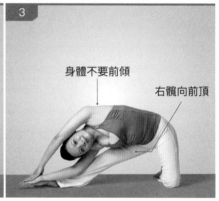

身體不要前傾　右髖向前頂

1 跪立在墊子上，右髖外展，抬右腿。右膝伸直，右腳趾指向右側，左膝同右腳拇趾在一條直線上，左大腿垂直於地面。翻轉掌心向上，雙臂側平舉(圖1)。

2 呼氣時，軀幹向右側折彎，保持雙臂在一條直線，右手貼放在伸直的右腿上，向右腳趾的方向推送(圖1)。

⚠ 為了確保左肩和胸不向前陷落，請盡力地將左肩和胸用力地向上和向後提拉，同時將右髖稍向前頂。

3 呼氣時，放落左臂，保持肩、髖、臂在一個平面，雙手合掌，放置在右腳上(圖3)，保持姿勢停留20秒。

4 吸氣，向上伸直左臂，提拔身體，抬起右臂，呼氣時，翻轉掌心，雙臂回體側，收回右腿，跪坐在雙腳的腳跟上，掌心向上，十指相對，深呼吸。

5 交換體位練習。

線性示意

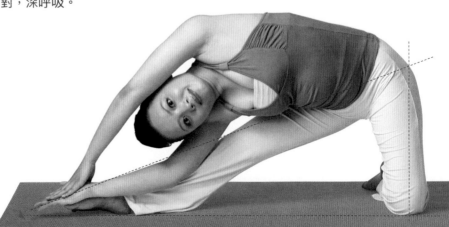

脊柱扭動式

Ardha Matsyendrasana I

練習收益 背痛得到緩解；腰腹圍度縮小；所有的腹內臟器都會在這個練習中得到按摩；情緒得到穩定，還可為消化不良、便秘、糖尿病，以及肝、脾的機能提供良好的保健。

目標肌肉 軀幹肌肉。

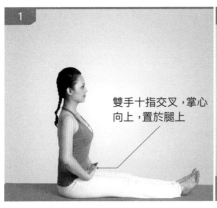

雙手十指交叉，掌心向上，置於腿上

全腳掌着地

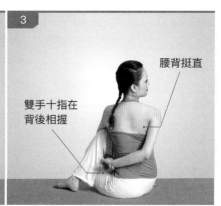

腰背挺直

雙手十指在背後相握

1 坐在墊子上，雙腿併攏，向前伸直。（圖1）

2 屈雙膝，左小腿自右膝下穿出，左腳跟放落在右臀外側，抬右腿跨過左膝，保持右小腿垂直於地面，右膝和右肩的間距在15厘米左右。（圖2）

3 抬左臂，身體在腰部的帶動下，向右側扭轉90度。直至左腋抵在右膝外側。左手穿過右膝，然後右臂向右後方繞過身體，十指在背後相握。眼睛看向身體的右後方。（圖3）

4 吸氣，打開雙手，伸直雙腿，回到腰背挺拔的坐姿。掌心向上，十指相對，深呼吸。

5 交換體位練習。

線 性 示 意

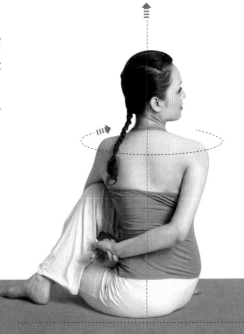

坐角式
Upavistha Konasana

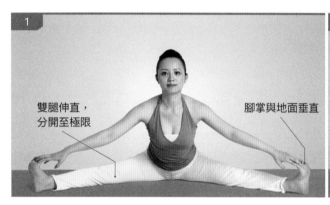

雙腿伸直，分開至極限　　腳掌與地面垂直

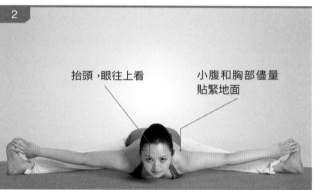

抬頭，眼往上看　　小腹和胸部儘量貼緊地面

1 坐在墊子上，雙腿併攏，向前伸直，挺直腰背，雙腿向兩側分開至極限。腳掌保持與地面垂直，腳趾始終向上。

2 呼氣，以腰骶為支點有控制地向前推送身體，直到雙肘可以放到地面上。將雙臂向兩側打開，大拇指向下抓握住腳的大拇趾的一側，使腳掌垂直於地面，腳趾指向天花板。

3 再次呼氣時保證腰背挺直，向前，打開肩，挺胸，向上看(圖1)，在這姿勢上稍停留。

4 呼氣時繼續向前伸展背，彎曲身體。小腹、胸部、下巴依次放落到地面上(圖2)，深呼吸。保持姿勢停留20秒。

5 慢慢地抬起胸，左手握左腳，向左側伸展身體，抬右手從身體的右側向上伸展，越過頭部，抓握住左腳(圖3)，深呼吸，保持此姿勢稍停留。

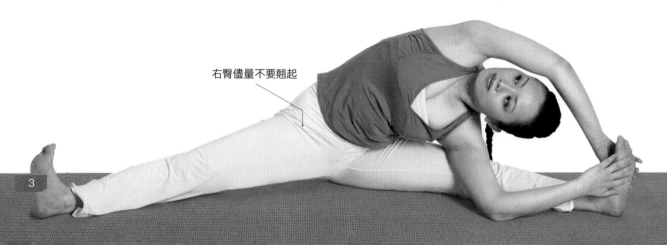

右臀儘量不要翹起

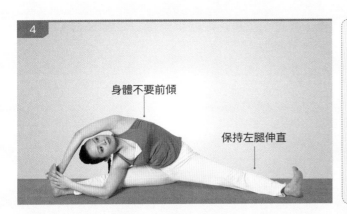

身體不要前傾

保持左腿伸直

練習收益 這個體式可刺激和旺盛女性卵巢、男性前列腺，對於生殖體有很好的保養作用。骨盆區域循環旺盛；疝氣、月經不調等疾患得以防治；下腹部贅肉減少；髖關節得以靈活放鬆，髖內收肌群在最大程度上被伸展；坐骨神經痛也會得到減輕。

目標肌肉 ①背部肌肉；②盆部、股部、膝部肌肉。

6 吸氣，稍抬身體，將身體轉向前，右手繼續抓握住右腳，身體向右側伸展，左臂從身體左側向上舉過頭，抓握住右腳(圖4)，保持姿勢稍停留。

7 將身體再次轉向前，左手在體前沿地面向左側推送，回到雙手抓握住腳掌，胸腹貼向地面，保持擴胸的姿勢，稍停留。

8 再次吸氣，有控制地抬頭，抬身體，擴張胸部。

9 將雙手從雙腳上拿開，回到雙腿併攏，向前伸直，挺直腰背，保持坐穩的姿勢，掌心向上，十指相對，深呼吸。

線 性
示 意

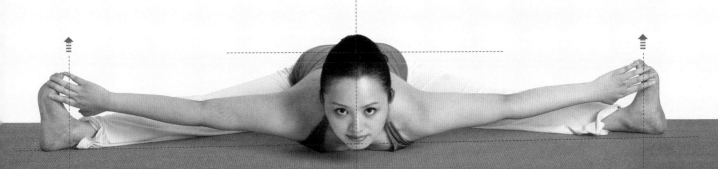

前伸展式 *Purvottanasana*

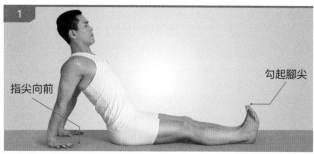

指尖向前　勾起腳尖

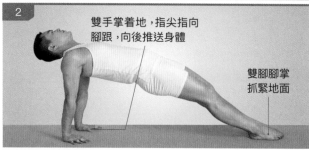

雙手掌着地，指尖指向
腳跟，向後推送身體

雙腳腳掌
抓緊地面

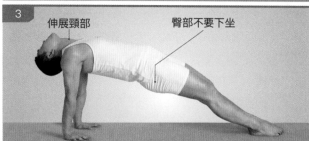

伸展頸部　臀部不要下坐

1 坐在墊子上，雙腿併攏，向前伸直。

2 雙手掌向後推送，放在臀後，指尖向前，距離臀部約一個手掌的距離。保持腰背平直向後傾身體。勾起腳尖(圖1)。

3 呼氣，髖關節向上，骨盆抬離地面，腳掌和手掌支撐着身體，雙臂同地面垂直，向上推送髖關節，伸直雙肘和雙膝(圖2)。保持姿勢停留8秒。

4 呼氣，頭部向後垂落，伸展頸部(圖3)，保持姿勢30秒，正常呼吸。

5 呼氣，屈雙肘，骨盆下壓，回到地面，雙腿併攏伸直，掌心向上，十指相對，深呼吸。

練習收益 這個體式的練習可以加強肩伸展肌群和髖伸展肌群的力量；增加肩帶、骨盆帶和整個軀幹的穩定性。身體前側強烈地伸展可以消除由於後屈姿勢的練習所帶來的疲勞。全身各大關節都在這個姿勢中得到鍛煉。

目標肌肉 ①肩部肌肉；②體後伸肌群。

線 性
示 意

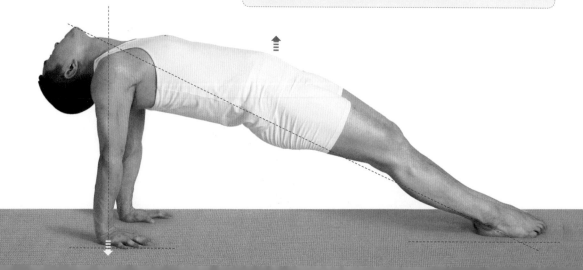

腿旋轉式 Leg Gyration

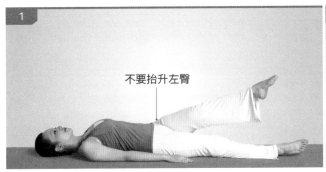

不要抬升左臀

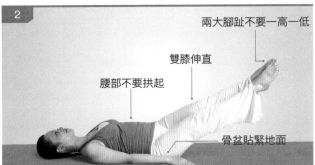

兩大腳趾不要一高一低

雙膝伸直

腰部不要拱起

骨盆貼緊地面

1 身體仰臥，雙手掌心向下，置於體側。吸氣，抬左腿，伸直膝蓋(圖1)。左腿帶動左腳尖順時針劃圈，6~12圈後稍停留。

2 向逆時針方向旋轉6~12圈。呼氣，有控制地放落左腿。

3 調整呼吸，吸氣，抬右腿，伸直右膝，呼氣，順時針轉動右腿6~12圈。

4 逆時針旋轉6~12圈。

5 再一次吸氣時，抬雙腿，呼氣，順時針雙腿劃圈，可以併攏雙腿，保持雙腳的大腳趾一側併攏(圖2)。再次呼氣時，順時針轉動兩腿，轉動6~12圈。

6 逆時針旋轉6~12圈。

7 雙腿回正中，呼氣時，有控制地放落。

線性示意

練習收益 骨盆穩定性在這個體位中得到鍛煉；腹肌，尤其是腹斜肌得到補養；大腿肌也在動作中得以加強；腹和大腿區域的贅肉被消除；消化系統也會在這個體位中得到調理。

目標肌肉 ①核心肌群；②盆部、股部肌肉。

① ②

側提組合
Side Kick Forearm

練習收益 身體核心肌肉得到增強 ；軀幹穩定性提高 ；側腰及髖部贅肉減少。

目標肌肉 ①軀幹肌肉 ；②大腿肌肉。

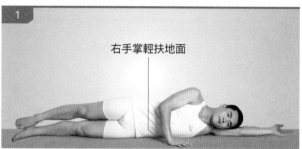

右手掌輕扶地面

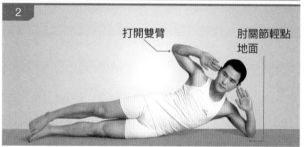

打開雙臂　　肘關節輕點地面

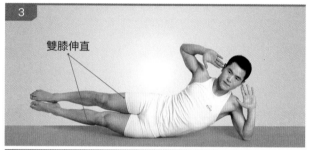

雙膝伸直

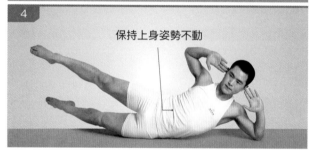

保持上身姿勢不動

1 身體側臥，下面的手臂枕在耳下(圖1)。

2 屈雙肘，雙手置耳後。利用側腰的力量向上抬高軀幹，肘關節輕點地面(圖2)。

3 將雙腿抬離地面，保持身體側向垂直於地面(圖3)。

4 雙膝伸直，上面的腿向前，下面的腿向後，振動兩下(圖4)，然後交換，重複雙腿的剪刀姿勢5次。換體位練習。

線性示意

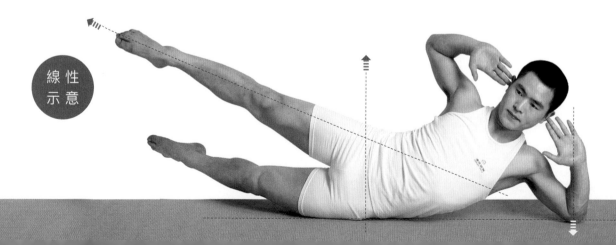

弓式
Danurasana

練習收益　這個體式加強了背部伸展肌群和髖伸展肌群的力量；體前側及髖屈肌群則得到伸展。

目標肌肉　①背部肌肉；　②肩部肌肉。

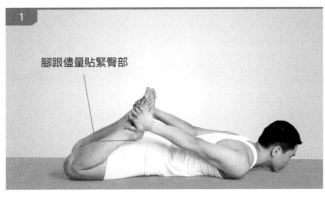

腳跟儘量貼緊臀部

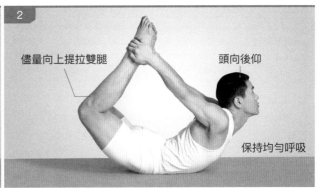

儘量向上提拉雙腿　　　頭向後仰

保持均勻呼吸

1 身體俯臥，雙膝分開約有一個橫拳，腳趾向後，雙臂置於體側。

2 屈雙膝，小腿抬起貼向臀部，雙臂向後伸展，用雙手握住雙腳(圖1)。

3 吸氣。打開雙肩，挺胸。胸、背、腿同時抬離地面。儘量抬升軀幹，使背部成為凹拱形。呼氣時抬頭。用肚臍和恥骨之間的區域接觸地面，支撐身體(圖2)，保持姿勢15秒，正常呼吸。

4 呼氣，鬆開兩腳踝，有控制地將雙腿和身體放落回墊子上，側過臉，俯臥休息。

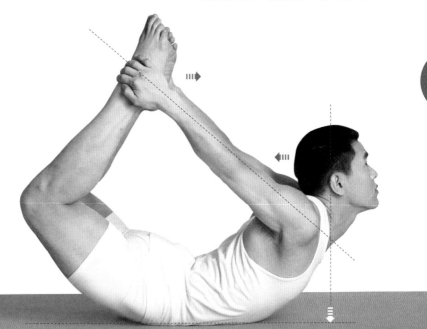

線性示意

橋式平衡 Toia Dandasana

首先進入基礎部分

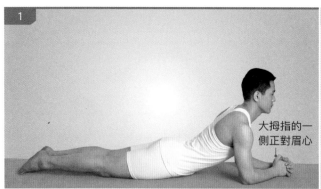

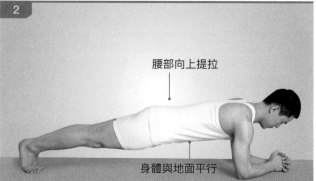

大拇指的一側正對眉心

腰部向上提拉

身體與地面平行

1 身體俯臥，屈雙肘，將雙手放於頭的兩側，十指交叉。雙腳的腳趾豎起。保證兩前臂和胸部構成一個等邊三角形。十指交叉，雙掌握拳，大拇指的一側正對着眉心(圖1)。

2 深吸氣，呼氣時收腹肌，慢慢帶動身體離開地面，身體同地面平行(圖2)。每次呼氣感覺肚臍向脊柱方向提拉，保持姿勢停留20秒。

3 呼氣時，放落身體，雙手回體側，側過臉，稍休息。

4 保持基本橋式平衡，即雙手十指交叉握拳，大拇指一側正對眉心，雙臂和前胸構成等邊三角形，整個身體同地面平行的姿勢。感覺腰間如同被一根細線提拉，向上抬起。每次呼氣肚臍貼向脊柱，腰背稍向上抬起2厘米，雙腳和雙臂不動。再次呼氣時，回到基本橋式平衡。

5 重複向上向下放落的姿勢10次。

6 呼氣時，將身體放落，側過臉，稍休息。

線性示意

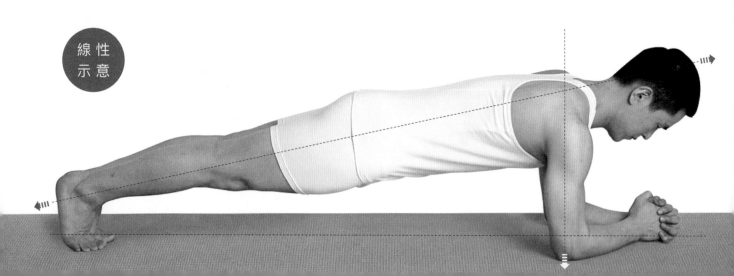

難度再高這樣做

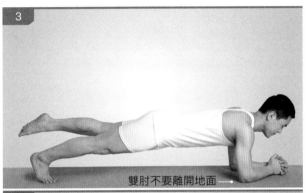

雙肘不要離開地面

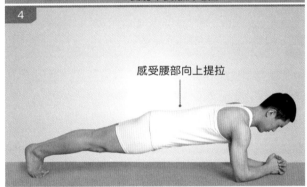

感受腰部向上提拉

7 仍然保持基本橋式平衡，呼氣時，用腹肌帶動左腿，離開地面抬高約25厘米(圖3)，在這姿勢上停留，每次呼氣，肚臍貼向脊柱，保持姿勢15秒。

8 呼氣時放落左腿回到基本橋式平衡，再次呼氣時抬右腿，用腹肌帶動右腿抬起25厘米，保持姿勢15秒。

9 呼氣，放落右腿，回到基本橋式平衡(圖4)。

10 呼氣時有控制地放落身體，側過臉，稍休息。

難度再高這樣做

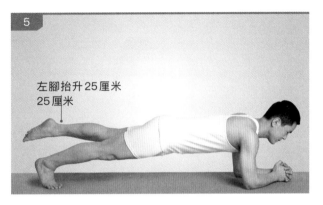

左腳抬升25厘米
25厘米

11 由基本橋式平衡開始，呼氣時用腹肌帶動，抬左腿，左腳離開地面25厘米左右(圖5)，每次呼氣時，整個腰背帶動着左腿向上提升2厘米。

12 呼氣，放回到第三階段的體式。

13 重複起落的姿勢8~10次，然後放落左腿，回到基本橋式平衡。

14 再次呼氣時抬右腿，離開地面25厘米，重複呼氣抬，呼氣落的姿勢，8~10次。

15 呼氣時放落右腳，回到基本橋式平衡。然後俯臥，側過臉，稍休息。

練習收益 橋式平衡可以有效地鍛煉腹橫肌，使凸起的腹部內收；調整不良體態，塑造形體；強健腹肌和背肌，避免腰背扭傷或受到其他的傷害。

目標肌肉 核心肌群。

海狗式 Sea-lion Pose

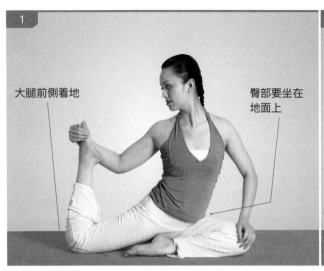

大腿前側着地

臀部要坐在
地面上

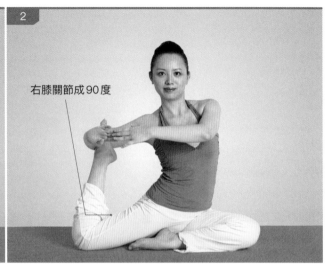

右膝關節成90度

1 坐在墊子上，雙腿併攏，向前伸直。屈左膝，左腳掌貼放在右大腿根部，外展右髖，右臂放在右腳前，支撐身體，身體稍轉動，讓整個右腿的前側，完全貼放在地面上。

2 呼氣，屈右膝，右手握住右腳掌，左手放在左膝上，將肚臍轉向身體右側，眼睛回看向腳掌(圖1)，稍停留。

3 用右手握住右腳掌，將右腳勾在屈起的右肘上，打開左手，掌心向上，雙手十指相扣於胸前，右腳掌向外打開，保持右膝關節成90度(圖2)。

練習收益 這個體位主要伸展了體側的肌群；肱三頭肌也在這個姿勢中得到伸展；臍輪和心輪是這個姿勢的主刺激脈輪；呼吸系統、消化系統都會受益；平衡能力得到增強；身體的主要關節也變得靈活。

①
②

目標肌肉 ①肩部肌肉；②軀幹肌肉。

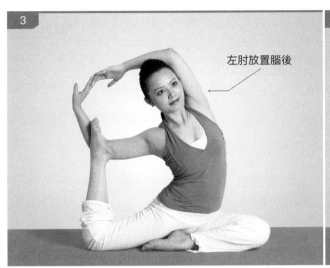

左肘放置腦後

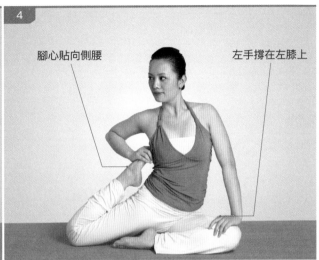

腳心貼向側腰　　　　　　　　　左手撐在左膝上

4 吸氣時，向上抬左肘，外展左肩，讓左肘自體前推送到頭後，肘尖指向頭頂。交疊的手指向右側撐開，確保右肘關節和右膝關節成為90度，眼睛向左前方看去（圖3）。

5 在這姿勢上保持15秒，正常呼吸。

6 呼氣時，左肘繞過頭部自體前放於胸前。右手抓握右腳掌，將右腳尖貼向側腰，眼睛看向右側（圖4），保持姿勢停留15秒。

7 吸氣，打開右腿放落，扭轉身體，伸直雙腿，挺直腰背，調整呼吸。

8 交換體位練習。

線 性
示 意

犁式 Halasana

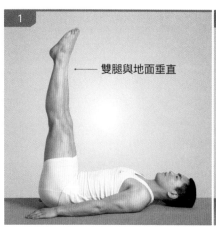
雙腿與地面垂直

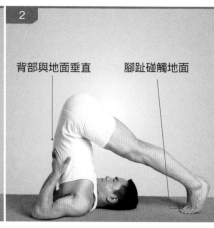
背部與地面垂直　腳趾碰觸地面

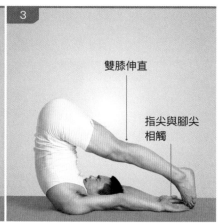
雙膝伸直

指尖與腳尖相觸

1 身體仰臥，雙手掌心向下，自然地放在墊子上。雙腿併攏，吸氣，向上抬雙腿至與地面垂直(圖1)。

2 呼氣，雙手掌心下壓，腰腹和背部用力，向上提起身體，儘量地讓雙腿向頭後方推送，下巴推送至鎖骨或胸骨。伸直雙膝，背部垂直於地面(圖2)。

3 雙腿伸直，將雙腳腳趾繃起，接觸地面並儘量向上推送。保持姿勢30秒。

4 雙手自體側向上，掌心向上，放於雙腿下(圖3)。保持姿勢稍停留。如果下面的姿勢無法完成，就請直接收功。

練習收益 在這個姿勢中整個神經系統得到滋養；脊柱得以放鬆；所有的腺體，尤其是甲狀腺、甲狀旁腺、扁桃體等頸部腺體得到調整。由於動作本身有利於能量向上提升，所以生殖、消化、呼吸、循環等系統的小毛病都會改善；肩背痛得以緩解。

目標肌肉 核心肌群。

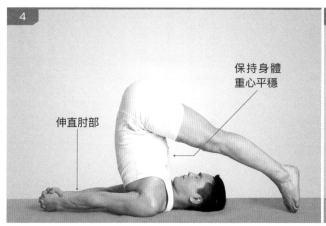

伸直肘部

保持身體
重心平穩

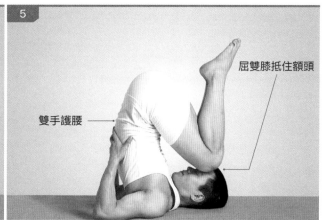

雙手護腰

屈雙膝抵住額頭

5 雙臂放回到身體兩側。十指相扣，掌心相合，伸直肘部。雙腳和雙手向兩個方向伸展。保持背部垂直於地面(圖4)。

6 收雙手護腰，屈雙膝置於額上(圖5)，有控制地落下背部。放落雙腿，回到仰臥位。

⚠ 在訓練的過程中，始終保持雙膝的伸直。在收功的過程中，不要出現身體重心不穩使頭顱驟然抬起離開墊子的現象。

線性
示意

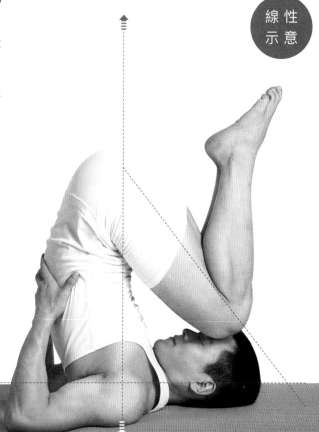

榻式

Paryankasana

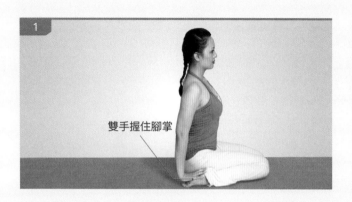

雙手握住腳掌

1 以英雄式跪坐在墊子上，挺直腰背，雙手握住
腳掌(圖1)。

2 呼氣，向後仰臥，屈肘先用雙臂肘部支撐身
體，再次呼氣時向上挺胸，撐起腰背，讓頭頂
支放在墊子上(圖2)。

練習收益 對甲狀腺及甲狀旁腺的刺激效果明顯，對
減壓和體重控制的作用更大；呼吸系統得到擴張從而
使呼吸更為深長有效；胸腺也在這體式中得以按摩，
進而得到提高免疫力的益處；脊柱彈性增強和大腿前
側肌肉得到伸展。

目標肌肉 背部肌肉。

感受頸部拉伸　　　　　　背部呈拱形離開地面

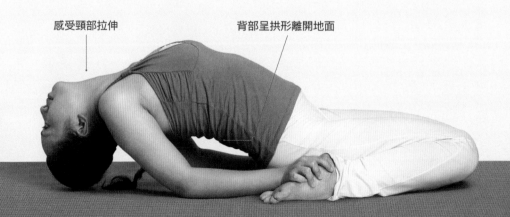

2

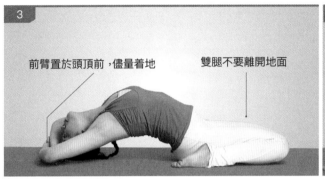

前臂置於頭頂前，儘量着地　　雙腿不要離開地面

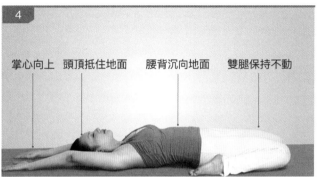

掌心向上　頭頂抵住地面　　腰背沉向地面　　雙腿保持不動

3 向上伸直手臂，上臂放於耳後，屈雙肘，手掌握住對側肘關節，儘量地讓兩前臂放落在頭頂前地面上（圖3），保持姿勢停留30秒到1分鐘。

4 呼氣時打開雙手沿地面向上伸展，同時讓頭部有控制地滑落到地面上（圖4），成臥英雄式。

5 再次吸氣時讓雙手放回到腳掌上，屈雙肘支撐身體，回到英雄式，掌心向上，十指相對，深呼吸。

線 性
示 意

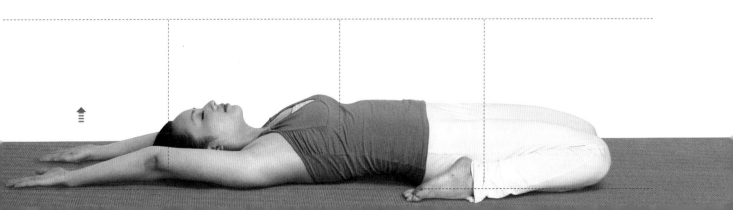

清理經絡調息

Nadi Shodan Pranayama

第一階段

1 用大拇指輕輕按住右鼻孔。只用左鼻孔呼吸，最好將吸氣和呼氣的時間長度控制一致。也就是吸氣時從1數到5，呼氣時也要從1數到5。這個階段的重點就是要學會控制吸氣和呼氣的過程。這樣單鼻孔呼吸5次，然後交換鼻孔。只用右鼻孔呼吸，做5次。然後放開手，用雙鼻孔呼吸5次。

2 重複練習3~5組。

3 數息口令可以是：輕輕閉合右鼻孔，吸、2、3、4、5，呼、2、3、4、5。這樣重複5次後，第6次：換、吸、3、4、5，呼、2、3、4、5。這樣再重複5次後，第6次：換放、吸、3、4、5，呼、2、3、4、5，再重複5次。

第二階段

1 用大拇指輕輕按住右鼻孔，通過左鼻孔吸氣，然後閉住左鼻孔，用右鼻孔呼氣。然後右鼻孔吸氣，閉住右鼻孔，用左鼻孔呼氣，這是一個回合，重複5次。然後從右鼻孔先開始這個過程，重複5次。然後放開手，用雙鼻孔呼吸5次。

2 數息口令可以是：輕輕閉合右鼻孔，吸、2、3、4、5，換、呼、3、4、5，吸、2、3、4、5，換、呼、3、4、5，左鼻孔每吸氣一次，計數一次．重複五次。換右鼻孔先開始，重複5次。然後放、吸、3、4、5，呼、2、3、4、5，雙鼻孔呼吸5次。

3 重複練習3~5組。

第三階段

1 用大拇指輕輕按住右鼻孔，通過左鼻孔吸氣，然後閉住雙鼻孔，屏息，用右鼻孔呼氣。然後右鼻孔吸氣，閉住雙鼻孔，屏息。用左鼻孔呼氣，這是一個回合，重複5次。然後從右鼻孔先開始這個過程，重複5次。放開手，用雙鼻孔呼吸5次。在這個過程裏，吸、屏、呼的時間要保持一致。

2 數息口令可以是：輕輕閉合右鼻孔，吸、2、3、4、5，屏、2、3、4、5，換、呼、3、4、5，吸、2、3、4、5，屏、2、3、4、5，換、呼、3、4、5，左鼻孔每吸氣一次計數一次，重複五次。換右鼻孔先開始，重複5次。然後放、吸、3、4、5，呼、2、3、4、5，雙鼻孔呼吸5次。

3 這是一個回合，可做3~5組。

第四階段

1 用大拇指輕輕按住右鼻孔，通過左鼻孔吸氣，然後閉住雙鼻孔，屏息，用右鼻孔呼氣。然後閉住雙鼻孔，屏息，然後右鼻孔吸氣，閉住雙鼻孔屏息，用左鼻孔呼氣，閉住雙鼻孔屏息。這是一個回合，重複5次。然後從右鼻孔先開始這個過程，重複5次。然後放開手，用雙鼻孔呼吸5次。在這個過程裏，吸、屏、呼的時間一致。

2 數息口令可以是：輕輕閉合右鼻孔，吸、2、3、4、5，屏、2、3、4、5，換、呼、3、4、5，屏、2、3、4、5，右、吸、3、4、5，屏、2、3、4、5，換、呼、3、4、5，屏、2、3、4、5，左鼻孔每吸氣一次計數一次。重複五次。換右鼻孔先開始，重複5次。然後放、吸、3、4、5，呼、2、3、4、5，雙鼻孔呼吸5次。

3 這是一個回合，可做3~5組。

> **注意事項** 心臟病及高/低血壓患者只可練習第一，二階段，要注意始終保持放鬆。這個練習的要點是掌握好左右鼻孔呼吸的長度和次數。數息對於這個練習很重要，儘量在練習前將所有的指示口令弄明白。
>
> 經過幾個月的系統練習，吸、屏、呼的頻率可逐漸增加到吸1，屏4，呼2。當適應了這個頻率後，可加至吸1，屏6，呼4，在這個基礎上掌握後可漸加至到吸1，屏8，呼6，但一定要非常謹慎地練習。不要勉強身體。

調息可以喚醒體內休眠的能量，血液中的毒素和肺中的濁氣被徹底清除，心境也會變得平和清澈！

PART 6

高級課程

讓心靈更自由

現在我們將進入瑜伽的高級階段練習，遵循每一個練習的原則仍是保證身體獲得健康的前提。你會發現你的身體可以做到的動作難度愈來愈大，身體獲得的解放與突破也令你感到意外，同時心靈也在其中得到淨化與自由。

高級體位前熱身組合

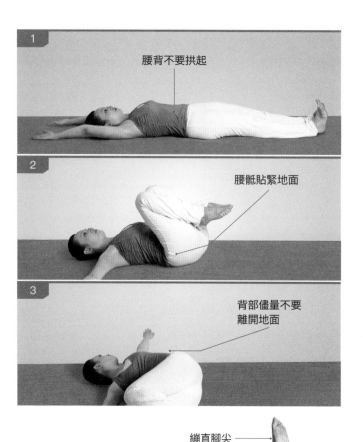

腰背不要拱起

腰骶貼緊地面

背部儘量不要離開地面

繃直腳尖

1 身體仰臥，自然呼吸。

2 吸氣時睜開雙眼，併攏雙腿，雙臂伸展過頭部(圖1)。注意腰背不要過度向上拱起。

3 雙臂下落，與肩同高，雙手掌心向下。再次吸氣彎雙膝，呼氣時將兩膝壓向胸(圖2)。注意腰骶儘量不要離開地面。

4 雙膝併攏，深深地吸氣，再次呼氣時，向左側轉頭，眼睛看向左臂，將雙膝儘量地轉向右腋窩(圖3)。

5 吸氣，慢慢地將頭和雙膝轉回正中。做相反的體位，眼睛看向右肘，雙膝指向左腋窩，吸氣，慢慢地將頭和雙膝轉回正中，呼氣時放落。儘量讓背部不要離開地面。

6 繃直雙腳腳尖，吸氣時，向上抬左腿，與地面成90度，腳尖指向天(圖4)。

7 勾腳，將腳跟指向天，腳尖指向自己，呼氣，下壓腳跟，緩慢地將腿放在墊子上。

8 吸氣，繃直右腳腳尖，向上抬右腿，與地面成90度。呼氣，勾腳趾，腳跟向天，同時緩慢地向下壓右腳跟，直到右腿放到地面上，重複這個練習。

腿部臥展式 Supta Padangusthasana & Jathara

Parivartanasana

1 仰臥，雙膝併攏，雙腿伸直，雙手自然置於體側。

2 吸氣，儘量高地抬起左腿。雙手沿左腿向上抓握，抓住腳踝。在這個姿勢上停留，保持左腿在極限邊緣伸展的同時用右手沿腿後側輕柔地按摩(圖1)。

3 雙手握住左腳踝，在雙腿伸直的情況下將左腿儘量拉向身體，拉至極限時呼氣，身體與頭部一同向上抬起，用鼻子和下巴接觸膝蓋(圖2)。為了確保右腿平貼地面，可以在抬起身體後將右手按壓在右腿上。保持這個姿勢20秒。

4 呼氣，左手抓住左大腳趾，屈左膝，將左小腿橫放在胸前，同時屈左肘，讓頭部穿過左小臂，枕在上面(圖3)。保持姿勢停留20秒。

5 吸氣時回到體位1，右手側平舉與右肩等高，放置在地面上。左手牢牢勾住大腳趾，向左側有控制地放落左腿，左膝伸直，左臂抬起伸展，向右轉頭(圖4)，看向右手中指。保持姿勢停留20秒。

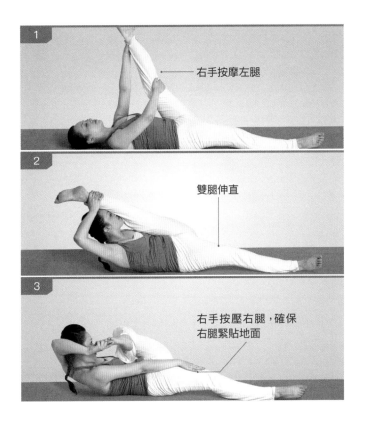

1 右手按摩左腿

2 雙腿伸直

3 右手按壓右腿，確保右腿緊貼地面

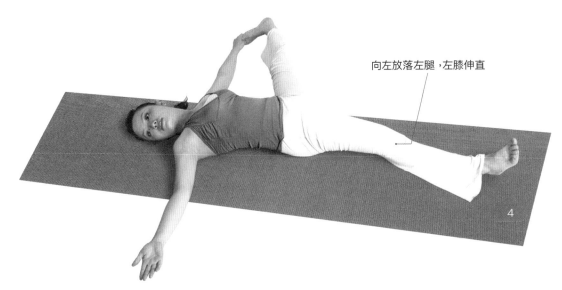

向左放落左腿，左膝伸直

4

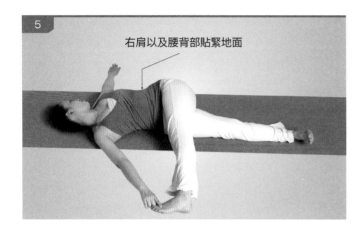

右肩以及腰背部貼緊地面

6 吸氣，左手勾左腳大腳趾，抬高左腿與地面垂直，頭回仰臥位，抬右臂，用右手指勾住左腳大腳趾。左手掌心向下側平舉伸展與左肩同高，置於地面。呼氣時眼睛看向左手中指，右手帶動左腿向右側地面放落(圖5)，儘量做到右臂與右肩等高，左腳內側放落在地面上，左膝伸直。保持姿勢停留20秒。

7 吸氣，抬左腿與地面垂直，頭回正中。

8 呼氣，雙手握腳踝將左腿再次拉近身體，左膝伸直，身體和頭部一同抬起，鼻子下巴觸碰左膝。保持姿勢停留4~6秒。

9 吸氣時打開身體，放落左腿，調整呼吸。

10 交換體位，抬高右腿，重複上述練習。

11 仰臥，雙腿併攏伸直，雙臂掌心向上，側平舉，與肩等高放於體側伸直(圖6)。

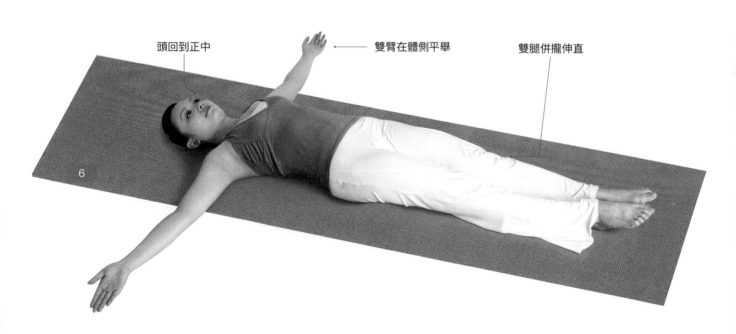

頭回到正中　　　　雙臂在體側平舉　　　　雙腿併攏伸直

12 呼氣，雙腿保持併攏伸直同時抬起，與地面垂直(圖7)。保持姿勢停留2~3次深呼吸。

13 再次呼氣時，雙腿併攏伸直同時向左側儘量放落。眼睛看向右手中指。雙腿與左臂的夾角不應大於90度，保持姿勢20秒(圖8)。保持右肩以及整個腰背部不要離開地面。

14 呼氣時向上抬雙腿與地面垂直，頭回正中，保持2~3個深呼吸。

15 呼氣時雙腿併攏伸直同時向右側儘量放落。眼睛看向左手中指。雙腿與右臂的夾角不應大於90度。保持姿勢20秒左右。保持左肩以及整個腰背部不要離開地面。

16 呼氣時向上抬雙腿與地面垂直，頭回正中，保持2~3個深呼吸。

17 再次呼氣時有控制地將雙腿放回地面。以仰臥放鬆姿勢調整呼吸，放鬆身體。

7

雙腿與地面垂直

練習收益 這組體式使腰以下部位得到均衡發展，使這些部位的循環加快；全身最長的神經線坐骨神經和最長的經絡足太陽經也得以疏通滋養；下背部及臀部、腿部的病痛得以緩解；腹斜肌肌力和肌耐力加強；整個消化系統包括肝臟、脾臟和胰臟得以保持健康活力；腰腹多餘的贅肉也得以消除。

① ②

目標肌肉 ①腰腹肌肉；②腿部肌肉。

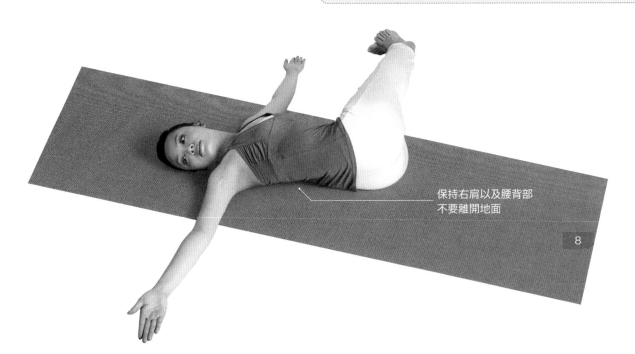

保持右肩以及腰背部不要離開地面

8

箭式滾動式

Open Leg Rocker

練習收益 在這個練習裏背伸展肌、腹肌肌力增強，身體的穩定性提高，平衡與協調性加強。

目標肌肉 核心肌群。

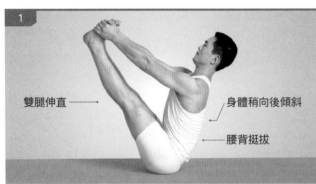

雙腿伸直 —— 身體稍向後傾斜

腰背挺拔

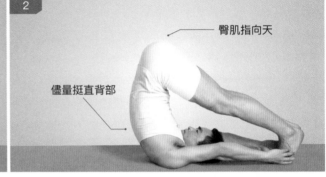

臀肌指向天

儘量挺直背部

1 坐在墊子上，雙腿併攏，向前伸直。

2 屈雙膝，雙手抓住雙腳的腳掌外側，吸氣時伸直雙腿，雙腳向上，收緊腹肌和背肌，稍向後傾斜身體，雙腿和背部保持挺直（圖1），現在是全箭式。

3 吸氣時，身體有控制地向後仰臥，儘量讓臀肌指向天。背部垂直於地面（圖2）。

4 呼氣時，腹肌用力，保持箭式，坐回墊子上。注意挺直背部。

5 重複這一體式5次。

6 放落雙腿，休息。

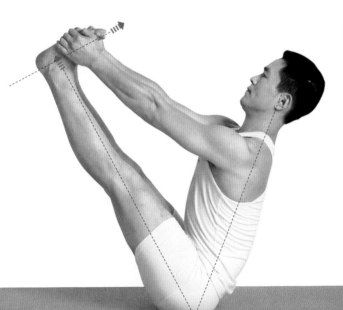

線性示意

魚王式　Paripurna Matsyendrasana

魚王式是個有難度的水平面的扭轉體式，建議大家在可以舒適地完成前面所述的所有扭擰姿勢，後再開始這個體式的練習。

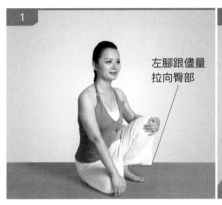
左腳跟儘量拉向臀部

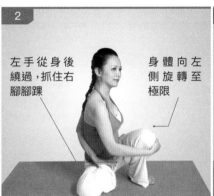
左手從身後繞過，抓住右腳腳踝　身體向左側旋轉至極限

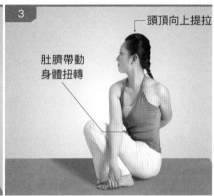
頭頂向上提拉　肚臍帶動身體扭轉

1 坐在墊子上，雙腿併攏，向前伸直。

2 屈右膝，右腳跟抵放在肚臍下，腳掌向上，屈左膝，儘量讓左腳腳跟拉向臀部(圖1)。

3 抬左臂，深呼氣，讓肚臍帶動身體向左側扭轉到極限，左手抓握右腳腳踝(圖2)。

4 抬右臂，右肘頂放在左膝外側，右手抓握左腳腳踝，或將右手掌踩放在左腳的腳掌下，每次呼氣加強扭轉的強度，眼睛看向右肩外側(圖3)。

5 吸氣時解開雙手，解開盤坐，雙腿向前併攏伸直，調整呼吸。

6 交換體位練習。

線性示意

> **練習收益** 在這個體式中，增強了脊柱的彈性和靈活度；脊神經得到了滋養；腹部強烈的扭轉和擠壓，旺盛了消化機能和所有的腹內臟及腺體，有助於身體充分地利用能量和排出毒素。
> **目標肌肉** 腹部肌肉。

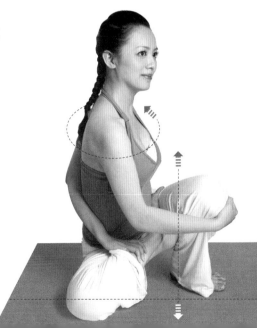

蓮花坐式 Padmasana

幾乎所有的瑜伽教材中都會提到這個體位的巨大力量。《哈他瑜伽導論》中提及蓮花坐式或全蓮花坐式姿配合相應的收束契合練習，通過生命原動力 (Kundalini) 可以獲得無與倫比的知識。作為非常重要的基礎體位之一，蓮花坐式常被用於倒立及一些平衡體式的變體中。

線 性
示 意

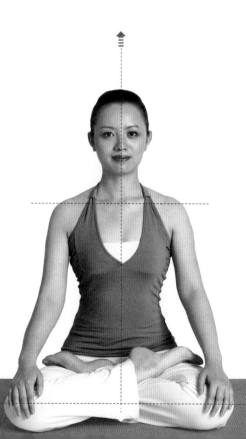

腳跟抵住小腹

雙膝儘量
貼向地面

1 坐在墊子上，雙腿併攏，向前伸直。

2 左腳腳心向上，儘量放在右大腿根部，腳跟抵小腹右側(圖1)。

3 右腳腳心向上，儘量放在左大腿根部，腳跟抵小腹左側(圖2)。

4 交換雙腿的順序，重複練習。

練習收益 蓮花坐式可以使頭、軀幹自然地保持直線並可以長時間地保持身體的坐姿穩固。腿部的血流減慢，血液大量供應到腹、胸所有臟器，腰椎和骶骨處的神經最先受益，從而使中樞神經被滋養，煥發整個神經系統的活力。它可以緩解肌肉緊張，降低血壓。在激發內部潛能方面也有很大幫助。

目標肌肉 ①腰部、骶部肌肉；②腿部肌肉。

①

②

蓮花側彎接身印

Meru-danda Parsvasana &
Yoga Mudrasana

練習收益 這個體式有效地增強了脊柱彈性，調整神經系統，靈活關節。這個動作中的折彎點上移至下胸椎，使脊柱左右外側屈的鍛煉更為完整。身體的左右氣脈也在練習中得到平衡。

目標肌肉 體側肌肉。

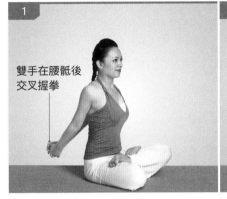
雙手在腰骶後交叉握拳

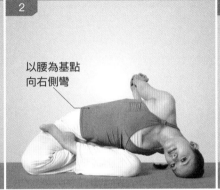
以腰為基點向右側彎

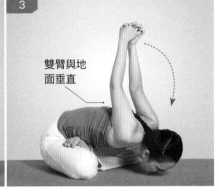
雙臂與地面垂直

1 全蓮花盤坐，雙臂置於體後，雙手在腰骶後十指交叉握拳（圖1）。

2 打開肩，呼氣時，讓身體以腰為基點向左側彎曲。頭頂觸碰墊子（圖2），在這姿勢上保持正常的呼吸，停留15秒。

3 吸氣，有控制地向上抬起軀幹，直立身體。調整呼吸。

4 再次呼氣時，身體向右側彎曲軀幹，至頭頂右側放落在墊子上，停留15秒，正常呼吸。

5 吸氣時有控制地直立身體，返回圖1。呼氣，慢慢放落身體，保持背部平直，讓額頭、鼻尖和下巴依次放落到地面。停留15秒，正常呼吸。

6 儘量向上伸展手臂，放鬆肩關節，讓雙臂向前和頭頂上方沉落。如果做不到雙臂向前沉落，就儘量地保持雙臂同地面的垂直（圖3），保持姿勢15秒，正常地呼吸。注意掌心不要分開。

7 吸氣，有控制地抬頭，一節節地抬起腰背，回到全蓮花坐姿。呼氣，慢慢地放落雙手。

8 打開雙腿，稍調整，交換雙腿盤坐的順序，重複練習。

線 性
示 意

神猴式

Hanumanasana

練習收益　這個體式對於腿部的疾患有良好的緩解和預防作用，腿部的肌群、神經都在這個姿勢中得到伸展和滋養。

目標肌肉　腿部肌肉。

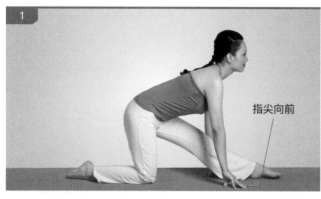

指尖向前

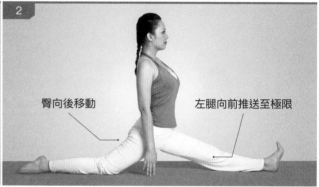

臀向後移動　　　左腿向前推送至極限

1 跪在墊子上，左腳向前跨出一步，雙手置於身體兩側，指尖向前（圖1）。

2 稍抬起身體，向後推送右腿，將右腳向後推到極限，臀向後移送，同時左腿向前推送至極限。始終保持雙手掌支撐地面，骨盆形成的三角形正對身體前方，並垂直於地面。兩膝伸直（圖2）。

3 有控制地向下壓送身體，直到左大腿的背面，右大腿的前面放在地面上，骨盆垂直於地面（圖3）。

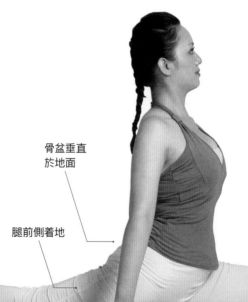

骨盆垂直於地面

腿前側着地

雙膝伸直，緊貼地面

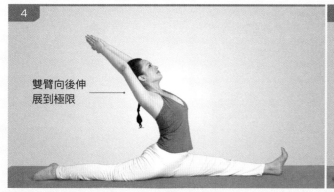

雙臂向後伸展到極限

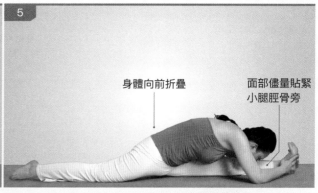

身體向前折疊　　　　　面部儘量貼緊小腿脛骨旁

4 保持姿勢，將雙手放於胸前合十。

5 將合十的雙手沿身體中線向上推送，直到雙臂置於耳後，雙臂向上伸展，打開胸膛。

6 向前推髖，雙臂向後伸展至極限（圖4）。

7 有控制地抬起身體，向前折疊，直至身體完全放落在腿上，打開雙手握住腳掌（圖5）。注意保持後面的臀部和腿前側安穩地放在地面上。

8 有控制地抬起身體，雙手自體前放落，收回雙腿，跪坐在腳跟上，稍休息。

9 交換體位練習。

線性示意

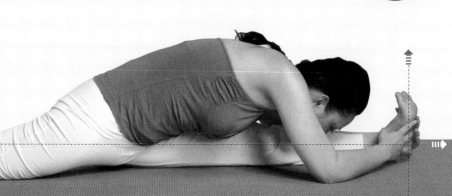

單腿腳尖站立式 Eka-pada Salambasana

線性
示意

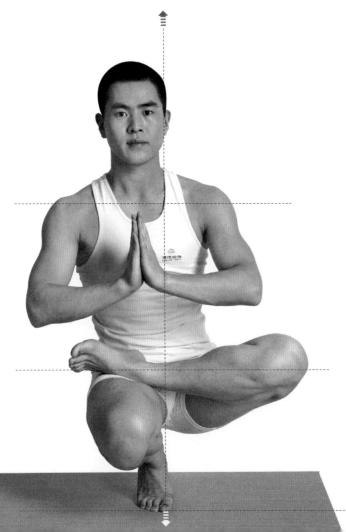

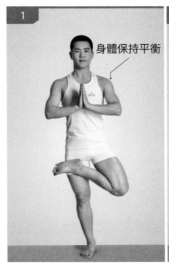
身體保持平衡

上身垂直於地面

1 按山立功站好。吸氣，抬左腿，屈左膝，借助右手的幫助，左腳心向上貼放在右大腿根部。雙手於胸前合掌(圖1)。

2 呼氣，坐骨下沉，直到坐在腳後跟上，用前腳掌平衡身體，上身垂直於地面(圖2)。正常呼吸，保持姿勢10秒。

3 吸氣時支撐腿發力，有控制地立起身體，打開合十的雙手，山立功稍休息。交換體位練習。

練習收益 這個練習增強腿部肌力及肌耐力，同時平衡、協調、集中注意力的能力也有提高，膝關節與踝關節得到強化。

目標肌肉 核心肌群。

簡易舞王式 Natarajasana

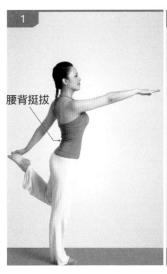

腰背挺拔

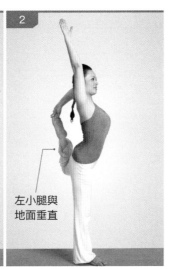

左小腿與
地面垂直

1 按山立功站好。將右臂掌心向下前平舉，保持腰背挺拔。向後屈左膝，左手掌心向外在左腳小腳趾一側抓握左腳。向上提拉左腿(圖1)。

2 翻轉左肩、左臂和左手腕，讓左手在頭後提拉左腿向上伸展。使左大腿與地面平行，左小腿和右腿垂直於地面。右臂向上舉起，上臂放在耳後(圖2)。

3 呼氣，打開左手，放落左腿。回山立式，休息。交換體位練習。

練習收益 在這個體式中胸部擴張，肩胛靈活。雙腿強壯有力，脊柱更富彈性。系統正確的練習還可以培養匀稱的體態和優雅的氣質。骨密度增加，平衡、協調、集中注意力的能力也得到提高。

目標肌肉 ①肩背肌肉；②核心肌群。

① ②

線性示意

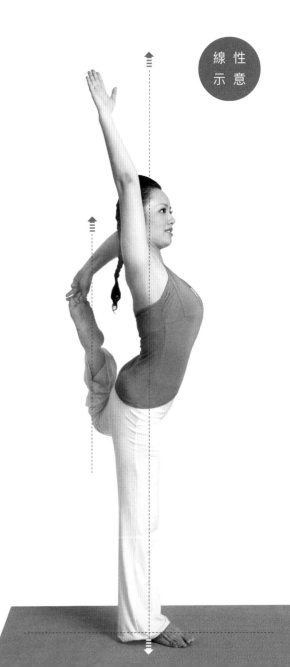

頭肘倒立式　Salamba Sirsasana

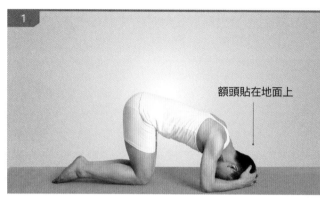

額頭貼在地面上

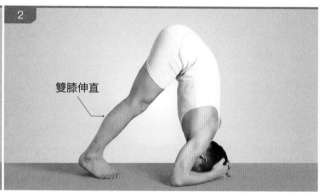

雙膝伸直

1 跪坐在墊子上。呼氣，將軀幹向前，額頭放在地面，雙手十指交叉，掌心對着自己，放於頭前(圖1)。

2 豎起腳尖，立起身體(圖2)，這個姿勢為海豚式。

3 向前移動雙腳，當感覺身體有向前翻滾的感覺時，就停下來，向後壓腳跟移送臀部，屈雙膝，小腿肚壓向大腿後側，雙腿離開地面(圖3)，保持姿勢，稍停留。

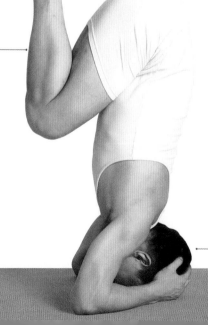

小腿肚壓向大腿後側

頭頂同髮際線之間區域着地

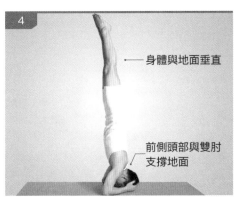

身體與地面垂直

前側頭部與雙肘
支撐地面

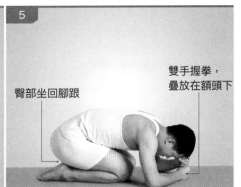

臀部坐回腳跟

雙手握拳，
疊放在額頭下

4 身體穩定後，向上伸雙腿，直到雙膝伸直。身體同地面垂直(圖4)。保持姿勢停留30秒，正常呼吸。

5 屈雙膝，有控制地放落雙腿，臀部坐回腳跟，雙手握拳，疊放在一起，額頭放置在疊放的雙拳上，跪臥在墊子上(圖5)，停留10秒。

6 慢慢地伸直身體，跪坐回腳跟，稍休息。

練習收益 這個體位保證大腦及顱內的松果腺、腦下垂體等得到充足的血液供應，使我們思維更敏銳，記憶力、邏輯思維能力也會提高。一些失眠、頭痛、嗜睡等症狀也會在系統的正確練習下消失；貧血等症狀得到緩解；身體各系統得到放鬆；免疫力也有所提高。

目標肌肉 核心肌群。

線　性
示　意

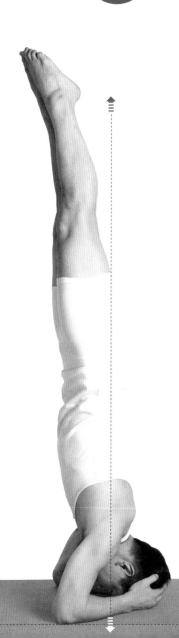

下狗支撐式

Push Up

練習收益 這組練習全面加強身體肌力，強化神經系統，增加身體穩定性，同時有效地雕塑形體。

目標肌肉 全身肌肉。

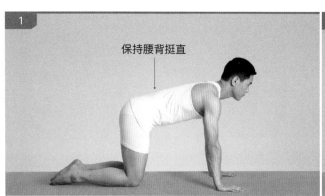

保持腰背挺直

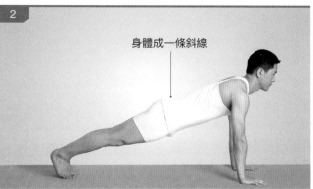

身體成一條斜線

1 做出貓式，即跪臥，手臂與大腿同地面垂直（圖1）。

2 雙腿後撤，使身體成一條斜線（圖2），即基礎板式。

3 呼氣時屈雙肘，上臂緊貼體側，身體下落，直到上臂平行於地面，身體仍是一條直線（圖3）。此姿勢叫作差圖蘭加。在此姿勢稍停留，如果身體許可，可做兩次俯臥撐動作。

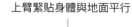

上臂緊貼身體與地面平行

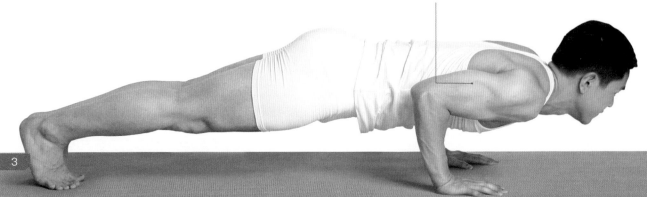

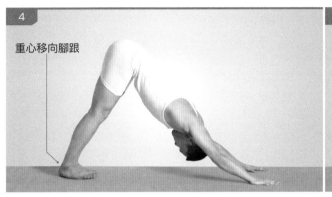

重心移向腳跟

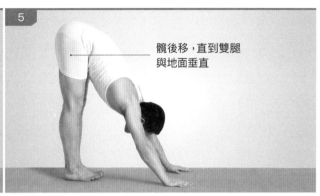

髖後移，直到雙腿
與地面垂直

4 呼氣時伸直手臂，屈髖，抬骨盆，雙手向雙腳
的方向移動，重心移向腳跟，雙肩打開(圖4)。
此為下狗式，在此姿勢稍停留。

5 收腹，髖向後移，身體向上，直到大腿垂直於
地面(圖5)。稍做停留。

6 呼氣時，依次返回下狗式、基礎板式。

7 屈肘，回差圖蘭加姿勢2次。俯臥休息。

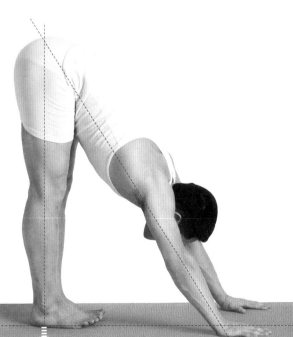

線 性
示 意

肩立單車式

Bicycle

線性示意

練習收益 改善貧血、內臟下垂及靜脈曲張；緩解壓力和緊張；增強腰腹肌力量；增強雙腿的柔韌及力量；減少贅肉。

目標肌肉 ①核心肌群； ②盆部、股部、膝部肌肉。

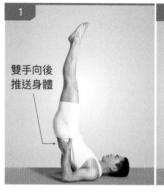
雙手向後推送身體
身體與地面垂直

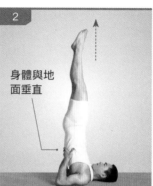
腳尖可接觸地面

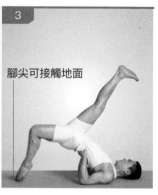

1 仰臥，彎曲雙膝，雙手掌心向下，按壓地面，支撐臀部和背部離開地面，向後推送身體，雙手順勢放在脊背上部兩側(圖1)。

2 保持兩臂平行，向前推送身體，讓下巴靠在胸骨上，直至背部和身體完全垂直於地面(圖2)。

3 有控制地向上伸直雙膝，併攏雙腿，繃直腳尖。伸展髖關節，儘量使雙腿同身體成一直線，與地面垂直，保持姿勢稍停留，正常呼吸。

4 雙手向髖關節處稍推送，上半身與地面成45度角，雙腿仍然與地面垂直。

5 雙髖帶動雙腿做踏單車動作，幅度愈來愈大，向下的腳尖可以接觸地面，向上的腿儘量貼近胸膛(圖3)。

6 收功時，雙腿併攏，呼氣屈雙膝，使大腿貼向胸，雙手護腰，有控制地將背部放於地面，雙腿慢慢放落，仰臥休息。

下輪式 Chakr Asana

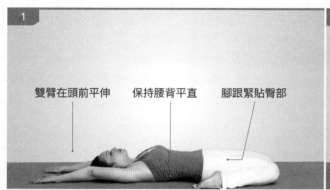

雙臂在頭前平伸　保持腰背平直　腳跟緊貼臀部

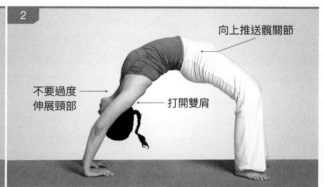

向上推送髖關節

不要過度
伸展頸部　→　　　打開雙肩

1 身體仰臥，曲雙膝，儘量將雙腳收向雙臀，使腳跟緊貼臀肌(圖1)。

2 雙手舉過頭，掌心向上，彎雙肘，掌心向下放在頭兩側。雙手的間距與肩同寬。

3 吸氣，將髖關節儘量向上推送。雙腳稍向頭部的方向移送至上背同雙臂一樣垂直於地面。伸展頸部(圖2)。正常呼吸，保持此姿勢15秒。

注意事項

甲狀腺功能亢進的朋友不要過度伸展頸部。脊柱有問題的朋友要在醫生的許可後方可練習。很多朋友無法很好地完成這個動作，並不是腰或髖的問題，而是肩沒有打開，上臂的柔韌和肌力不足，大腿前側的股四頭肌沒有打開。不要焦急，加強這些部位的基礎練習，只要在自己極限的邊緣保持動作就可以了。

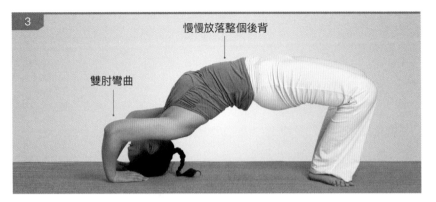

3

慢慢放落整個後背

雙肘彎曲

4 彎雙肘，降低髖關節，有控制地將後腦放回到地面(圖3)，再慢慢地放落整個後背，回到仰臥的姿勢。放鬆身體。

練習收益 這個姿勢使身體前側得到伸展，而後側得到強化，反拱的動作使脊柱得到鍛煉。補養加強了背部肌群，放鬆肩關節和頸部肌肉。身體前側的有力伸展使所有的胸腹臟器和腺體得到按摩。循環系統也因之強化，頭部供血加強，有效釋壓並使感覺敏銳。因為喉輪的伸展，這個姿勢對體重控制也很有幫助。

目標肌肉 體後伸肌群。

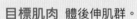

線 性
示 意

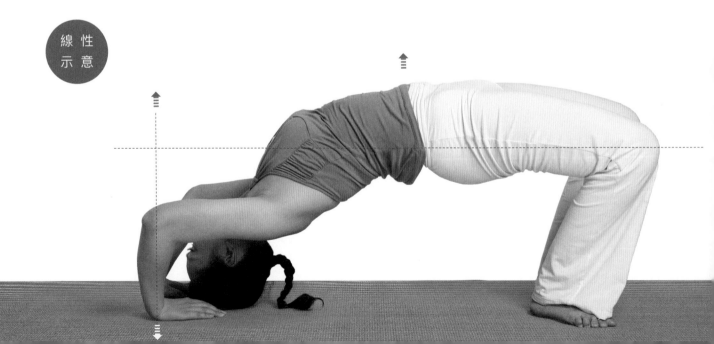

仰臥手抱膝放鬆 Supta Pinda

1 身體仰臥，屈雙膝，併攏雙腿，雙手十指
交叉、抱膝，或雙腳腳踝相交叉。

2 左右地搖擺身體。

> **練習收益**
> 對於腰部過於緊張和長期處於腰部勞損的
> 人，這個姿勢可以很好地放鬆腰背。

課後休息：自我認知訓練

　　一直以來，自我認知訓練就是瑜伽練習中起承轉合的重要樞紐，甚至可以說，如果你不瞭解自我認知的基本理論，就不算練習過瑜伽。在這裏，我們只給大家介紹一種簡單實用的練習方法，關於基本原理，大家可以參看下一章冥想部分。這裏為大家準備了一個25分鐘左右的練習引導詞，大家可以在內容裏摘取片斷放在課程開始前寧定心神，也可以將練習放在課程的最後，或冥想和呼吸練習之前。這段引導詞的主框架取自惠蘭老師的「超覺心靈功」，在這裏，請允許我表達對惠蘭老師誠摯的敬意。

搖擺時注意併攏雙膝

自我認知練習引導詞

身體仰臥在墊子上，開始自我認知的練習。

心裏對自己說——我自覺到我的身體正躺在這裏，我的眼睛閉上了。

現在睜開眼睛，心裏對自己說——我自覺到我睜開了眼睛。我自覺到我正在用眼睛看周圍的事物。

閉上眼睛對自己說——我自覺到我閉上了眼睛。我自覺到我不用眼睛看周圍的東西了。

現在自覺到全身，感覺到全身都在放鬆。兩腳、腳踝、小腿、膝蓋、大腿、臀部、性器官、肛門、腹部、肋骨、胸膛、肩膀、上臂、肘部、前臂、手腕、兩手、兩手十個手指、兩手手臂、從手指到上臂，全都在放鬆。鎖骨、脖子、後腦勺、頭的兩邊、頭頂、前額、腮幫子、眼皮、眼球、鼻子、整個臉的肌肉全都在放鬆。

心裏對自己說——我自覺到自己的呼吸相當深長，而又有控制地呼吸，注意到自己的一呼一吸。

吸氣時，心裏對自己說——我自覺到我在吸氣；呼氣時心裏對自己說——我自覺到我正在呼氣。

每次吸氣，體會到你的身體愈來愈放鬆，每次呼氣時，感到身體的緊張都消除了。你是有知覺的，警醒的，你沒有睡着。

現在，讓你的呼吸自然地進行着，不要控制你的呼吸，靜靜地關注你的呼吸，你自覺到呼吸的進行，你是警醒的，你是有知覺的。

你的身體好像一座劇場，你就是自我，你獨自一人坐在劇場裏。心裏對自己說——我自覺到我是處於這個身體裏，處於這個劇場裏。注意劇場裏正在演出的電影，也就是注意到你的心靈，注意到你在心裏體驗到的思想、感情、情緒，對這一切，都保持一種超脫的態度，不受影響。

觀察這些圖像對自己說——我正在看心靈上這美麗的圖像。心裏有時會出現一些圖像是很難看的，但不要害怕。

心裏對自己說——我自覺到我正在看心靈上這副醜怪難看的形象。保持超脫而不受影響的態度。

你是警醒的，你沒有睡着，注意你可能有的一切內心感受和情緒，在心靈上採取超脫態度。

心裏對自己說——我自覺到我正在體會到這些好的感受。

你的感受或情緒有些是消極不好的，但不要試圖把它趕走，在心裏應採取超脫的態度。

感知自己的呼吸，每一次吸氣，就是活力的注入，每一次呼氣，就是疲勞的解除。

對自己說——我正在體會到這些消極和不好的情緒，你只管觀看這些，總是保持超脫的態度，而不為所動，你只管做一個超脫的觀眾，那樣觀看自己的心靈。

無論升起怎樣的思想和情緒，就讓它們像大海的波浪一樣升起和消退，不要限制它們，不要試圖趕走它們，不要執著，不要讓它具體化，不要跟着思想跑，更不要迎請它們的出現。要像大海看着自己的波浪，或像天空俯視飄過的雲彩一樣，靜靜地看着它們。以一種曠達而慈悲的態度來對待你的情緒和思緒，不管它們怎樣任性，你要像一個看着孩子玩耍的年長智者，安詳地看着它們。

現在注意你的身體，意識到自己的呼吸，每次吸氣感到活力注入身體，每次呼氣，感到疲勞正在消退。

身體好比一部汽車，而你就是汽車司機，正如汽車司機不是汽車一樣，而你也不是你的身體，你只是身體的使用者罷了。

你怎樣使用自己的身體會影響到你的意識、你的心靈。

下面，開始做瑜伽的語音冥想，

每次吸氣時默念奧姆（A–U–M）。

每次呼氣時出聲念奧姆（A–U–M）。

請按瑜伽休息術中所述及的收功方式收功。

風箱呼吸 Bhastrika Pranayama

這個練習的梵文名稱是Bhastrika Pranayama。Bhastrika的梵文意思就是風箱。就像風箱借力將空氣吸入和排出一樣，空氣通過鼻孔進入和排出肺部。

第一階段：單鼻孔練習

1 聖人式坐好，抬左手。將食指和中指放在前額中央，把大拇指放在左鼻孔旁，無名指放在右鼻孔旁。

2 用大拇指按住左鼻孔，用右鼻孔做節奏清晰、急速有力的腹式呼吸，讓腹部連續地收縮和擴張20次。

3 第21次時，用左鼻孔以完全瑜伽呼吸吸氣，然後閉住雙鼻孔。內懸息，做收頷收束和會陰收束。

4 屏息3~5秒，緩緩解開所有收束，用喉呼吸方式，雙鼻孔同時有控制地呼氣。

5 交換體位，用右鼻孔重複整個過程。

第二階段

1 仍按第一階段坐着，只是雙手以任何契合手勢或輕安自在心式放在兩膝之上。

2 用雙鼻孔一起做20次節奏清晰、急速有力的腹式呼吸。第21次時用雙鼻孔以完全瑜伽呼吸吸氣，然後閉住雙鼻孔。內懸息（也就是吸氣後保持屏氣不呼），做收頷收束和會陰收束。

3 屏息3~5秒，緩緩解開所有收束，用喉呼吸方式，雙鼻孔同時有控制地呼氣。

4 以仰臥放鬆姿勢休息。

練習收益

這個練習使肝、脾、胰臟獲得保養並且可以增強腹肌，改善消化系統。它會增加內熱，引燃體內淨化之火。燃燒毒素，減輕體重。強化神經系統，清潔肺和鼻竇。

聖光調息 Kapalbhati Pranayama

這個練習的梵文名字是Kapalbhati Pranayama。Kapal 在梵語中的意思是頭蓋骨，前額或智慧。Bhati 意思是發光或出眾。這個練習既是調息術，也是哈他六業這個清潔系統中卡帕爾‧巴悌 (Kapal Bhati)[1]的一種。

1 雙手指尖向下，掌心放在兩膝上。以聖人式盤坐。

2 用鼻子做腹式呼吸，慢慢吸氣。

3 腹肌輕輕用力突然向脊柱收縮，小腹內收上提，用鼻子呼氣。重複20~50次。

4 最後一次呼氣時徹底呼出肺部空氣。外懸息（即呼完氣後不再吸氣，保持屏息狀態），做大收束法。

5 解除大收束，慢慢吸氣。

注意事項 在這個練習中，呼氣是被動的，呼氣時腹肌要突然並有力地向脊柱收縮，橫膈膜向胸腔收縮。吸氣則是自然、自發的。要始終放鬆，不要過度用力。不要因呼吸而致使身體震顫和面部扭曲。只要輕微疲勞或眩暈出現，就要停止練習。高（低）血壓，心臟和肺部存在疾患的朋友，處在生理期的女性不要做這個練習。

練習收益 可排除體內毒素，強化呼吸系統和神經系統，淨化血液，刺激消化系統，調整淋巴系統。據說這個練習還可以使思維清晰、使面部容光煥發，使內在的美麗釋放出來。

注1：此法主要是對內氣和鼻竇的清潔。

用鼻子呼吸，吸氣時腹部漲起，
呼氣時感覺腹部向上提拉

PART 7

領悟

瑜伽精髓

　　這一章，我們將去領悟瑜伽的精髓──冥想。通過冥想你會發現，明晰純靜的思想與積極快樂的生活並不相悖，周圍的環境將變得融洽和諧。冥想是不能被教會的，只能靠我們自己去感受、領悟，但我們可以通過瑜伽體位去練習冥想，去體會瑜伽的真諦。

提升瑜伽境界的冥想

在一粒細沙中看到一個世界，在一朵野花中看到一個天堂。在你的手掌中把握住無限，在每一個小時裏掌握住永恆。

——布萊克

這首詩非常適合用來形容冥想，從美麗的詩句中可以看到兩個字——境界。境界是無法完全依靠別人的幫助來完成的。它是一種成長，它出自於你整個的生命，是整個生命的成長，對於境界，我們不可能練習它，只有去覺悟它。冥想就是一種境界。

冥想不是催眠

在冥想之路上取得了成功的大師們為我們提供了驗證前進中方向是否正確的標準。比如《金剛經》中所闡述的「無所住」，比如所有瑜伽老師都知道的克爾史那穆提（J-Krishnamutri）所提倡的「當觀察者變成了被觀察者時，那麼你就知道你已經到了，在那以前有幾千件事在路上」。

這個標準告訴我們，不要把冥想等同於心理治療中的催眠。這只會讓自己在心靈的歧路上迷失得愈來愈遠。南懷瑾先生的觀點認為催眠與冥想之間的區別在於：

催眠者認為，憑着想像你正在創造着某種東西，Tantra（東方經典）認為你憑着想像不在創造某種東西，你只是變得與某種已經存在的東西趨於和諧。

冥想不等於靜坐

也不要以為，盤腿坐着就可以開始冥想，那只是身體靜坐，甚至不能叫作靜心。冥想不在於坐着這種形式，一個從來沒有受過心之訓練的人靜坐片刻就會感到內在的許多干擾，愈努力去坐，就愈感覺到干擾，頭腦不清醒，感覺壓抑和無聊。如果這樣開始冥想，心智也容易受傷。

冥想是一種生活態度

冥想並不是要我們逃離生活，它只是要教給我們一種新的生活方式：社會有各種各樣的煩惱與壓力，就像一場無邊的龍捲風，但龍捲風的中心是平靜的。冥想的過程中我們會明白，自己應該成為旋風的中心，真正的自己應該是超然的，我們的生活會變得帶着更多快樂與明淨，帶着更多的智慧與創造力繼續。

冥想有技巧

一直以來，因為這種不可輕易獲得的境界，無數人對冥想充滿了好奇。同時，也有無數先賢試圖幫助後來的人們進入這種覺知與覺悟。因為這是讓生命體會到真實的意義，真正的喜悅與幸福的旅途。因此，在通往冥想的旅途上出現了無數的技巧。

所有技巧對於前進中的人們都會有幫助，但確切地說，它們並不是冥想，只是技巧，可以幫助我們在黑暗中摸索。這些技巧必須根據每個人不同的吸收和理解能力來提供幫助。

冥想的必經之路——自我認知

自我認知才是通往冥想的必經之路，先要認識到身心不等同於真正的自己，讓真正的自己成為身體和思想的觀察者，直到身心不能再干擾你，然後要知道真正的自己正在被世界本源的真理觀照。就像前面克爾史那穆提所說的，讓觀察者再變成被觀照者。這時候就到了冥想的境界了。

比如，當你正在聽一首感人的樂曲時，漸漸忘了自己，也忘了樂曲，只是在體會一種感動。這種感覺已經接近了冥想。在這個過程中我們要經歷很多，認識很多，學會很多，這些絕不是幾本書可以寫出來的，這是一個生命成長的過程。

冥想練習方法

為了能更貼近冥想的本意，我們列舉了可行的練習方法，以便各種基礎的練習者都能體會到寧靜的快樂。這是由體位、自我認知、一點凝視（Trataka）和自己的練習程度所形成的結果所組成的練習。把它們聯結在一起，就可以構成一堂安全的冥想訓練了，這也只是一種技巧。

練習冥想五步曲

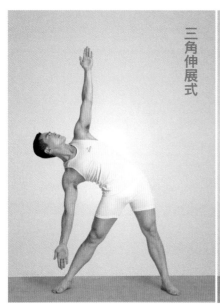

三角伸展式

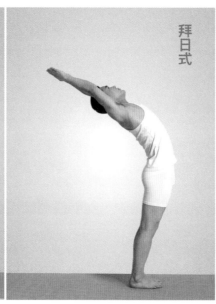

拜日式

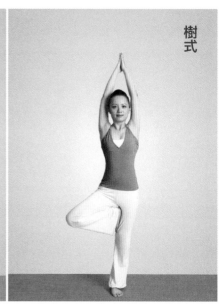

樹式

第一步：體位

　　這些體位動作是為了讓身體的能量平衡，同時讓不同基礎的身體在接下來的練習中能坐得久一些。

　　根據這本書前面的內容，我們為大家推薦下面的體位動作：三角伸展式、拜日式、樹式、脊柱扭動式。

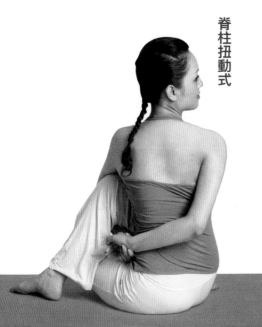

脊柱扭動式

第二步：自我認知

　　參見高級體位部分，只是不要收功，喚醒後側臥起身。直接進入下面的練習。

第三步：一點凝視（Trataka，音「特拉他卡」）

Trataka在梵文中的意思是「中心的視覺」，按中文意譯即為「凝視」。在「哈他六業」這個瑜伽身體清潔系統中，Trataka是最後一個，同時也被認為是最重要和最有效的一個。

在所有感覺中，視覺是最強大的。當視覺干擾停止後，人們的心靈會很容易變成水波不興的平靜水面。所以這項練習被認為是集中和冥想間的橋樑。進行這一練習還可以保養眼睛並改善有缺陷的視力。研究發現，進行這一練習不僅可以發展瞳孔的靈敏度和視覺的敏銳程度，還可以改善這部分的循環。這個功法的練習還使記憶力、意志力、注意力顯著改善。自信和勇氣也會提高，它還可以幫助改善焦慮和抑鬱，緩解失眠和緊張。

Trataka練習可以安排在課程體位和呼吸練習結束之後，冥想之前。也可以只做Trataka，特別是在晚上臨睡前。Trataka分為內部練習和外部練習兩部分，這兩部分練習又可以按幾種不同方法來做。在這裏，我們為大家提供最為普遍、最具瑜伽氛圍的簡單練習。

練習準備

在這個練習裏我們需要一支蠟燭、打火機、燭台和可以讓燭光高與眼齊的桌子。

步驟

1 按一種舒適安穩的瑜伽坐姿坐好。

2 將點燃的蠟燭放在面前約半米遠，燭火高與眼齊。

3 閉上眼睛，調整呼吸和心情。當感到心意安寧時，就睜開眼，專心凝視面前燭火最明亮的部分。

4 不要眨眼睛，全神貫注於面前的燭火。關注面前燭火最明亮的部分。直到眼睛感到疲勞或有淚水湧出。

5 閉上眼睛，放鬆。現在關注出現在心靈屏幕上的燭火。

*6*當心靈屏幕上的燭火消失時，就睜開眼睛，專注於面前的燭火。專注於面前燭火最明亮的部分。

*7*如果思想飄移開，就輕柔地把它喚回來，讓眼睛始終關注着面前的燭火。

*8*重複練習15分鐘左右。注意不要使眼睛感到太勞累。

第四步：嘗試冥想

如果在Trataka練習中閉上眼睛後心幕上的燭火一直明亮地存在，直到消失後也讓自己感覺到溫暖安詳、頭腦空明的狀態，那麼就一直讓自己停留在這種狀態下。有些練習者會在這種狀態下前進，有更真實的冥想。

但更多的練習者一旦心幕上的燭火熄滅，頭腦就會開始神遊八荒，如果有其他的想法或畫面出現，就請睜開眼睛，始終保持Trataka練習。

第五步：收功

1.吸氣時在心裏默念奧姆（A–U–M–），呼氣時出聲念奧姆（A–U–M–），重複三次。

2.轉動手腕，搓熱掌心，用熱熱的手心溫暖雙眼，按摩臉龐。

3.打開十指，沿上髮際向後梳攏每寸頭皮。雙臂向上伸展身體，打開盤坐的雙腿，按摩一下，轉動腳腕與腳掌，慢慢起立。

注意事項

除了燭火，還有很多可以用來練習Trataka的事物：月亮、星星、鮮花、神像等。上面這個簡易的方法已經包括了外部的Trataka練習和內部的Trataka練習。大家在做這個練習時最容易出現的問題是當閉上眼睛時，看不到燭火，或者心幕上的燭火是黑白照片一樣的沒有色彩。這些通常是由於工作壓力大，心事重。經過一段時間的練習調整，這種狀況會有所改變。

還有的練習者會在火光中看到一些匪夷所思的事物，有些是他們心靈深處的映像，有些是思想飄移開來的幻想。對於這些，要時刻引導自己關注燭火，不要被那些畫面所吸引，更不要跟隨那些圖畫，或是盼望任何畫面的出現。一定不要因為任何畫面的出現而影響自己對燭火的關注。

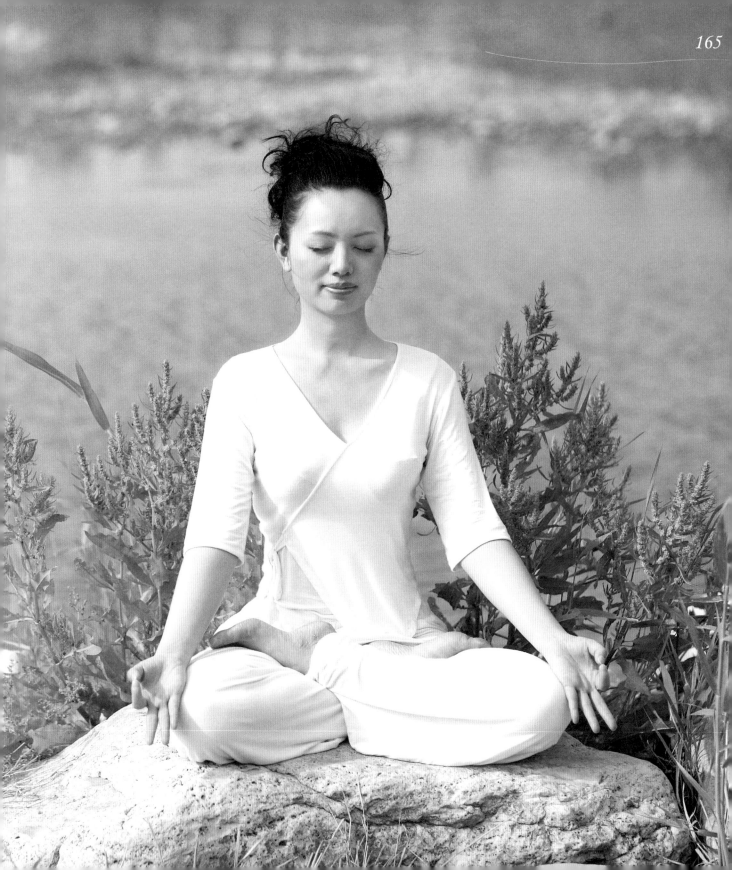

附錄
本書體位法分類索引

作者
韓俊

責任編輯
Jamie / Kitty

美術設計
翠賢

排版
Venus

出版者
萬里機構出版有限公司
香港鰂魚涌英皇道1065號東達中心1305室
電話：2564 7511
傳真：2565 5539
電郵：info@wanlibk.com
網址：http://www.wanlibk.com
　　　http://www.facebook.com/wanlibk

發行者
香港聯合書刊物流有限公司
香港新界大埔汀麗路36號
中華商務印刷大廈3字樓
電話：（852）2150 2100
傳真：（852）2407 3062
電郵：info@suplogistics.com.hk

承印者
中華商務彩色印刷有限公司
香港新界大埔汀麗路36號

出版日期
二零一九年十月第一次印刷

瑜伽 初學到高手